LA PEINTURE

AU

SALON DE 1880

LES PEINTRES EMUS
LES PEINTRES HABILES

PAR

ROGER-BALLU

PARIS
A. QUANTIN, LIBRAIRE-ÉDITEUR
7, RUE SAINT-BENOIT, 7

1880

Contraste insuffisant
NF Z 43-120-14

PARIS. — IMPRIMERIE ARNOUS DE RIVIÈRE, RUE RACINE, 26.

LA PEINTURE

AU

SALON DE 1880

LA PEINTURE

AU

SALON DE 1880

LES PEINTRES ÉMUS
LES PEINTRES HABILES

PAR

ROGER-BALLU

PARIS
A. QUANTIN, LIBRAIRE-ÉDITEUR
7, RUE SAINT-BENOIT, 7

1880

A M. THÉODORE BALLU

ARCHITECTE

Membre de l'Institut.

Pouvais-je faire mieux que d'écrire ton nom sur cette première page ?

C'est celui d'un grand artiste et d'un excellent père.

Si j'ai osé parfois ne pas être de ton avis, je suis sûr que tu ne m'en voudras pas.

ROGER-BALLU

LA PEINTURE

AU

SALON DE 1880

PRÉFACE

Dans les salles du Louvre réservées à la sculpture antique, il est un bas-relief qui représente une de ces fictions charmantes dont la mythologie s'est plu à entourer la création de l'homme. Prométhée assis, modèle une figure d'enfant; derrière, se tiennent les statuettes terminées, sur la tête desquelles Minerve pose un papillon, emblème de l'âme. Tout le génie de l'antiquité est contenu dans cette légende dont le sens se laisse facilement comprendre. Prométhée donne la vie physique; Minerve, la grande déesse, dispense la vie intellectuelle et morale.

Il me semble qu'une telle allégorie peut également symboliser la naissance de l'œuvre d'art. A l'habileté savante, à l'expérience consommée de la pratique doit se joindre l'émotion, qui anime l'œuvre et la fait palpiter : c'est Minerve venant aider Prométhée. Dès lors, le charme des yeux n'est plus l'unique objet de l'artiste ; celui-ci s'adresse directement à l'âme pour lui communiquer le sentiment qui l'a inspiré. Mais, dans presque tous les temps, sauf aux époques bienheureuses de l'art primitif et jeune encore, il est arrivé que pendant que les uns s'abandonnaient à leurs inspirations fécondes, les autres s'absorbaient dans cette science des procédés dont ils connaissaient les secrets à merveille. Pour ces derniers, l'habileté remplaçait l'émotion absente : Prométhée avait travaillé seul, Minerve avait oublié de poser le papillon.

Je suis convaincu que cette distinction renferme en elle-même tout un système de critique d'art loyale et juste ; il s'applique aussi bien aux artistes du passé qu'aux artistes du présent. Dans l'étude que je vais entreprendre sur le salon de peinture en 1880, cette distinction sera ma préoccupation dominante et tout à la fois mon point de départ, mon guide et mon but. C'est d'après elle que je formulerai mes impressions sincères.

Je diviserai donc en deux groupes les peintres qui prendront part à l'exposition de cette année. Dans le premier se placeront les *peintres émus*, dans le second je rangerai les *peintres habiles*.

Cette classification si simple est assez large pour contenir tous les talents contemporains, malgré la très grande diversité de leur nature; elle s'appuie sur les principes premiers de l'art et les met en lumière; elle a surtout l'avantage d'être plus logique que celles qui ont précédé, ou ont cours en ce moment. Peinture d'histoire, peinture de genre, peinture de genre historique, que veulent dire ces termes? A-t-on jamais pu les définir d'une manière exacte, claire et précise? Non; parfois même, on est autorisé à les confondre, car des nuances insaisissables distinguent les différences qu'ils expriment. Est-ce d'après la dimension des toiles que l'on fait ce classement devenu traditionnel? Donc, notre grand Meissonier ne serait qu'un peintre de genre et M. Gustave Doré deviendrait un peintre d'histoire? Si le sujet du tableau est à considérer uniquement, dans quelle série fera-t-on entrer M. Gérome? Comment désignera-t-on M. Bastien-Lepage qui n'a jamais représenté de scènes historiques? Juge-t-on d'après le mérite de la composition la correction de la ligne, le charme de la

couleur? mais dans les œuvres de MM. Leloir, Worms, Adrien Moreau, et en général de tous ces artistes, qu'on appelle invariablement peintres de genre, la composition, la couleur et le dessin se soustraient à la critique la moins bienveillante.

Il est temps d'en finir avec les termes subtils et les divisions imaginaires. Laissons là les points de vue secondaires aussi bien que les côtés extérieurs; pénétrons plus avant dans l'œuvre, et voyons d'abord la part qui a été faite à ce je ne sais quoi de puissant, d'ému et d'immatériel que l'artiste porte en soi, mais qui est indépendant de l'habileté de sa main ou de la facilité de son pinceau. Nous chercherons pour la signaler l'émotion partout où elle existe, partout même, où, fugitive, elle n'a fait que passer. Nous la trouverons non seulement dans les sujets animés, mais encore dans les paysages; on doit distinguer les artistes sensibles aux beautés de la nature contemplée avec amour, des peintres, qui, tranquillement assis dans leurs ateliers, peignent de pratique des bouquets d'arbres et des ciels nuageux. Les sujets même de nature morte n'échapperont pas à notre étude; nous opposerons l'émotion de M. Vollon à l'habileté de M. Desgoffes.

Je n'ignore pas qu'en écrivant ces deux mots :

« peintre habile, » à côté de noms connus ou célèbres, je m'attirerai l'étonnement des uns et la colère des autres. Il serait puéril de faire parade de ma sincérité; mais, c'est elle qui me consolera, ainsi que l'approbation du grand nombre de ceux qui, tout bas, pensent comme moi. C'est bien le moins d'ailleurs, qu'à notre époque de scepticisme on rende justice à ceux qui sont capables d'émotion et qui ont le courage de le faire voir. Aux artistes qui s'offenseraient d'être rangés parmi les habiles, je pourrais dire, en style galant, qu'il y a de belles fleurs sans parfum; mais je préfère leur rappeler la fable antique. Est-ce donc faire preuve de malveillance que de les comparer au puissant Prométhée? Si le maître des dieux a châtié le Titan, c'est qu'il jugeait son œuvre trop parfaite. Il y avait de la jalousie dans le courroux de Jupiter.

LES PEINTRES ÉMUS

I

Lorsqu'on parcourt les salles, avec cette idée de distinguer les peintres émus des peintres habiles, à l'exclusion de tout autre classement, on ressent une sorte de plaisir intime à voir la distinction s'établir toute seule, et comme d'elle-même. Chaque tableau livre sans peine son secret, c'est-à-dire l'état moral de son auteur. Quelques-uns en vérité, voudraient feindre et donner le change; parfois l'artiste a employé toute sa science à faire croire qu'il avait été dominé par le sentiment; mais on ne s'y trompe pas, la note paraît fausse, surtout quand, à côté, on vient de surprendre des accents

sincères et pénétrants dont on a gardé le charme dans l'esprit.

Une grande composition de M. Puvis de Chavannes produit en moi, je l'avoue, ce tressaillement de l'être intérieur, auquel on reconnaît l'émotion de l'artiste. Ce n'est pas un tableau, mais un vaste ensemble décoratif, qui porte, pour épigraphe, ces mots : *Ludunt pro patriâ*. La toile non couverte encore de couleurs, est préparée pour les recevoir. Nous ne voyons là qu'un *carton*, comme on dit. Le pinceau chargé d'une seule teinte a tracé le site, les personnages, les groupes : toute la scène. Il n'a pas oublié d'en dégager l'harmonie et la poésie ; si la vie physique et matérielle de l'œuvre est incomplète encore, la vie morale existe et se manifeste tout entière. Dans un paysage simple et d'une impression tranquille, des jeunes gens s'exercent à lancer des javelots dans un tronc d'arbre. Je signale celui qui, en attendant son tour, joue avec son trait, qu'il lance en l'air et rattrape d'une main : l'attitude est charmante dans sa simplicité naïve. A droite, un vieillard, assis au milieu d'un groupe, regarde les jouteurs ; c'est une scène de famille : un enfant joue avec son père, et lui tire doucement la barbe. Des figures de femmes couchées ou debout se tiennent à gauche, puis voici

un petit drame d'une intimité champêtre : une cruche de lait renversé gît à terre, près d'un bambin qui pleure devant l'aïeule qui gronde. Au second plan un cours d'eau passe, portant une barque conduite par des pêcheurs. Derrière, des arbres, entrecoupés par l'horizon de la plaine, étendent leurs feuillages, en masses légères et comme ondulantes.

Le charme dominant de cette composition est le sentiment de calme, de douceur et de sérénité qu'elle respire. On éprouve une impression de fraîcheur, qui repose comme à la lecture d'une idylle. Quant aux personnages, je ne sais pas qui ils sont, quel est leur pays ou leur race, et je n'ai que faire de le savoir. Je suis sûr que ce sont des gens honnêtes et candides, heureux de mener une vie innocente sous un beau ciel et au milieu d'une nature clémente. A ce point de vue, d'ordre purement moral, M. Puvis de Chavannes a retrouvé la simplicité antique. Il ne représente pas l'homme considéré comme personne distincte, avec ses caractères particuliers, ayant une existence propre et indépendante, mais bien l'homme pris dans la généralité de l'espèce ; il s'élève de l'individu au type. Les figures sont des créations abstraites et idéales qui nous font plaisir à voir, sans éveiller notre curiosité, parce qu'elles ont

plus de charme que d'expression. Elles se fondent si bien dans le milieu qui les entoure, qu'elles forment avec lui une unité parfaite, et c'est de cette unité que se dégage le sentiment de poésie qui enveloppe l'œuvre tout entière.

A propos de M. Puvis de Chavannes, j'ai parlé de l'antiquité. J'entends d'ici les récriminations des rigoristes, qui n'auront pas voulu comprendre que je me plaçais uniquement au point de vue de la conception de l'œuvre. Ils vont me dire que cet artiste n'a pas pour la forme ce respect, ce culte, cet amour qui était l'essence même du génie grec. Cela est vrai, je le sais bien. M. Puvis de Chavannes cherche avant toutes choses à faire éclore le sentiment général que la composition doit exprimer; il veut pénétrer sa toile de l'émotion qui l'anime. Il demande aux yeux du spectateur de communiquer bien vite à l'âme ce qu'ils ont mission de lui dire : aussi n'attache-t-il qu'une importance secondaire aux lignes enveloppantes de chaque silhouette. On peut dire, en rappelant la légende antique que j'ai placée en tête de la préface, que Minerve ici prend pour elle, au détriment de Prométhée, la part la plus importante de l'œuvre.

Aussi ce n'est pas sans raison que j'ai commencé

par M. Puvis de Chavannes, mon étude sur les peintres émus, qui ont pris part au Salon de 1880. Cet artiste, je le sais, poursuit sa carrière entre l'enthousiasme des uns et le dédain des autres. Je me place parmi les admirateurs et je brigue d'être au premier rang. On pourra rencontrer une pratique plus habile, d'une correction plus parfaite, mais trouvera-t-on souvent un art aussi sain, aussi élevé comme impression purement morale et dans lequel le sentiment et l'émotion dominent avec autant de largeur et de sincérité ? —

Après l'idylle grandiose, voici une épopée biblique. M. Cormon s'est laissé inspirer par cette magnifique poésie de Victor Hugo, qui commence ainsi :

> Lorsque avec ses enfants vêtus de peaux de bêtes,
> Échevelé, livide au milieu des tempêtes
> Caïn se fut enfui de devant Jéhova,
> .

Le souffle qui a passé sur le front du poète a fait vibrer le peintre, et celui-ci a conçu une œuvre devant laquelle on s'arrête et qui impressionne par sa puissance. Caïn, suivi de sa famille, s'avance à travers un désert d'une sauvagerie terrible. Derrière lui, deux de ses fils, deux hommes robustes, portent une sorte de brancard sur lequel la mère

est assise, adossée contre une biche égorgée, et tenant dans ses bras deux petits enfants qui dorment. En dessous pendent des quartiers de viande écorchée. Le reste de la famille fait escorte à ce convoi farouche. Hommes et femmes, couverts de peaux au poil rude, ils vont, chassés devant eux comme par une destinée impitoyable. Un des fils porte dans ses bras une jeune femme qui se suspend à son cou et semble mourante. Ils ont tous les cheveux hérissés, l'aspect inculte et sauvage, les membres nerveux et forts. Leur type est admirablement trouvé et rendu; ce sont les vivants des premiers âges du monde : ils appartiennent à cette nature primitive, encore souveraine maîtresse d'elle-même, et dont rien n'est venu tempérer l'élan, et réprimer l'indomptable énergie.

A l'émotion que donne cette œuvre, lorsqu'on la voit pour la première fois, on juge qu'elle est vraiment supérieure. Regardez Caïn, il est bien le maudit; il passe à travers les plaines et les monts portant ce remords qui l'écrase, qui pèse sur ses épaules et les fait ployer. Il marche poursuivi par cette idée fixe qu'il a, le premier, mis la mort dans l'humanité. C'est en vain que le temps s'est écoulé, que ses longs cheveux ont blanchi, que ses jambes nerveuses et décharnées précipitent mainte-

nant leur course pour « fuir de devant Jéhova », Caïn n'échappera pas à ses angoisses, à ses tourments intérieurs. La malédiction qui l'accable s'étend sur toute sa famille. Les siens portent au front la trace du crime paternel, ils ont un malheur dans l'âme, et leurs yeux hagards et troublés, leur physionomie sombre révèlent un désespoir qui va leur survivre.

Qu'on ne croie pas que je me laisse aller à un banal mouvement de phraséologie littéraire ; je traduis fidèlement les idées qui viennent quand on regarde cette composition belle et grande. Est-ce à dire qu'elle ne fournit l'occasion d'aucune critique ? On peut reprocher un peu d'uniformité dans les attitudes et dans l'harmonie de l'ensemble. Mais M. Cormon a voulu qu'un même mouvement entraîne ses personnages, puisqu'ils sont tous comme étreints par une pensée unique. Quant à la couleur, il a cru, non à tort peut-être, qu'une grande sobriété de tons donnerait à la scène une largeur imposante. Quoi qu'il en soit, quand on se trouve en présence d'œuvres comme celles-ci, il faut se réjouir, et le dire bien haut, car elles sont l'honneur d'une exposition. —

Dans une ferme toute verdoyante et comme envahie par la végétation folle d'une nature qui semble

se dilater sous les tiédeurs molles du printemps, M. Bastien Lepage nous montre une jeune paysanne debout, vêtue pauvrement d'une robe misérable. Sa main étendue froisse machinalement sur une tige la feuille qu'elle trouve à sa portée : mais elle ne sait ce qu'elle fait. Sa tête un peu relevée a une fixité d'expression étrange, ses yeux grands ouverts semblent regarder par delà le monde visible... Quelle vision surnaturelle vient éclairer ce visage de campagnarde tout à l'heure calme et impassible ? Le regard a une intensité de vie et d'attention si profonde, qu'il étonne. Mais voilà que dans l'entrelacement des branches, à travers la transparence du feuillage, je vois apparaître deux formes visibles à peine, sorte de fantômes aériens et impalpables ; l'une est celle d'une blanche figure de femme, l'autre laisse deviner la silhouette d'un guerrier vêtu d'une armure d'or et qui, le bras étendu présente une épée. Dès lors on comprend le sujet : cette jeune fille absorbée dans une contemplation qui la possède tout entière, c'est Jeanne d'Arc écoutant des voix.

Il y a dans cette toile des qualités transcendantes. La tête de Jeanne tient du prodige. On ne peut aller plus loin dans l'expression de la vie, dans la manifestation de l'idée, telle que l'a conçue

le peintre. Quoique faisant partie encore de notre jeune école, à la tête de laquelle il se tient, M. Bastien Lepage nous a habitués à sa manière de voir et de sentir; il est ému par la nature vraie, réelle, et vue telle qu'elle est, comme elle est : il semble avoir tellement peur d'être soupçonné de l'embellir, qu'il la reproduit sans chercher, sans choisir; la faute en est probablement à la nature, qui ne lui a pas encore fait voir ses beaux types.

De mauvaises langues vont insinuer que la *Ramasseuse de pommes de terre* exposée en 1879, est un peu de la famille de la Jeanne d'Arc de cette année. Il faut laisser dire : Les parents de Jeanne d'Arc n'étaient-ils pas laboureurs ? Et puis, si l'une et l'autre sont hâlées par le grand air, rougies et colorées par le plein soleil, n'est-ce pas naturel ? Elles sont toutes les deux filles de la campagne. D'ailleurs, le peintre a tenu compte de la différence qui devait exister entre elles. La tête de Jeanne d'Arc est illuminée de la vision supérieure. On sent l'extase sur ce visage bruni par la vie des champs; l'idée apparaît ici avec une clarté complète. Le grand rôle qui va échoir à Jeanne d'Arc s'annonce dans l'hallucination de ce regard, qui semble plongé dans l'avenir. Je signalerai dans ce tableau une imperfection d'un ordre tout autre, mais qui est trop évi-

dente pour être passée sous silence ; le paysage manque de profondeur, les plans semblent faire défaut. Comment se fait-il que le peintre qui excelle à rendre l'impression du plein air, à le faire circuler sur ses toiles, ne se soit pas aperçu que son personnage ne se détachait pas du feuillage, et qu'on ne sentait autour ni éloignement ni espace ?

L'émotion de M. Bastien Lepage est secondée par une habileté étonnante : mais il lui appartient de la surveiller, pour qu'elle n'usurpe pas une importance qu'elle ne doit pas avoir. Son rôle est d'obéir, et elle est d'autant plus ambitieuse qu'elle se sent puissante. Je dis cela peut-être pour le portrait de M. Andrieux, qui me paraît d'une précision voisine de la sécheresse. —

Cette critique, ou plutôt cette remarque ne s'applique pas à M. Roll. Son exécution a autant de simplicité que de largeur. Cette année, elle s'est mise, sans prétention au service de l'artiste qui a retracé une scène lugubre et dramatique : *Une grève de mineurs*. Je constate tout de suite que ce tableau se distingue par un dédain intéressant de tout détail joli ou pittoresque. Il semble même que l'artiste ait évité de chercher une composition proprement dite. On croirait qu'il a regardé à travers son cadre ouvert, et qu'il a peint ce qu'il voyait.

Ce sont d'abord des hommes, des femmes et des enfants, les mains et la figure encore noire du travail de la mine, qui, réunis et entassés, s'abandonnent les uns à leur désespoir morne et muet, les autres à leurs violences ; un mineur veut lancer un morceau de charbon sur la troupe de soldats qui se montre à gauche. A droite, se tiennent les gendarmes. Au milieu, un lourd camion lève ses deux brancards en l'air. Il passe des frissons de colère dans ces groupes qui se sentent réduits à l'impuissance : l'impression est poignante ; ces fureurs contenues seront terribles si elles éclatent. Le peintre n'a rien ménagé pour nous faire comprendre la gravité et la tristesse de la situation. Le ciel est nuageux et lourd, la couleur grisâtre du tableau conserve une tonalité sombre, les noirs dominent, et dans leur harmonie éteinte, quelques notes blanches apparaissent : entr'autres la poitrine nue d'une femme qui allaite son nouveau-né. A côté d'elle se tient une figure d'homme qui m'a frappé par la vérité de son type. Il regarde et songe. Son visage est taché de charbon, mais, entre les paupières noircies, brille la prunelle d'un bleu clair, qui prend, dans la physionomie consternée, une lueur étrange. Nul doute que M. Roll n'ait vu quelque part cette tête vivante ; il a été saisi de son aspect

et il l'a rendue comme l'eût fait un maître.

Au Salon de 1877, l'artiste, avec son tableau l'*Inondation*, était émouvant, mais un peu théâtral. En 1879, sa *Fête de Silène* nous montrait un tempérament capable de comprendre les exubérances d'une nature effrénée et splendide. Cette année, il est puissant, sobre et dramatique. Voilà certes, un talent dont les manifestations sont variées et multiples; elles pourront plaire plus ou moins, selon le goût et les aptitudes de chacun, mais tout le monde reconnaîtra qu'elles révèlent un peintre de belle race et de grand avenir.

LES PEINTRES ÉMUS

II

Il est devenu banal de dire que M. Bonnat est un grand peintre, mais il serait vrai d'affirmer qu'il aurait pu aussi bien être un grand sculpteur? Cette idée revient sans cesse à mon esprit lorsque je songe à ses œuvres précédentes et quand je regarde son *Job*. Il y a dans cette figure de telles puissances de relief, et des vigueurs de saillie si fortes, qu'elle semble, pour ainsi dire, sculptée par le pinceau. Les demi-teintes et les ombres creusent la toile et poussent en avant les parties éclairées, comme si elles modelaient la solide épaisseur d'un marbre ; et quel beau sujet de modelé que ce corps décharné par la vieillesse, usé par le dénûment ! Les tensions de la peau sur les os, la

maigreur des chairs, les sillons des veines et des muscles tordus comme des cordes, les plissures du ventre, le peintre a tout dit avec une vérité magnifique. « C'est bien réaliste, » hasardent quelques-uns ; de grâce, laissons là les mots vides de sens et qui n'expriment rien, si ce n'est le regret de certains infortunés, qui eussent préféré voir un joli Job avec une chair lisse et bien rose. Louons ici la magistrale fermeté des contours, la solidité des formes et la science souveraine avec laquelle l'artiste passe de la pleine lumière, aux ombres profondes. Quelle exécution merveilleuse et toute puissante ! et comme elle prouve d'une éclatante manière l'enthousiasme sincère et ardent qui anime M. Bonnat quand il se trouve en présence de la nature !

Toutefois, je dois le dire, je préfère à ce tableau le portrait de M. Jules Grévy, président de la République. Cette œuvre est d'une expression d'art plus élevée et plus complète, elle s'impose par sa distinction suprême, par son air de gravité calme, par son autorité simple. Les belles qualités de facture restent les mêmes, mais elles sont moins apparentes, pour ainsi dire ; elles n'attirent pas l'attention sur elles, parce qu'elles s'absorbent dans la représentation du modèle, et qu'elles tendent à dé-

gager sa personnalité. Un tel portrait ne se décrit point. Quand j'aurai dit que M. Grévy est représenté debout, la tête droite, le bras gauche tombant le long du corps, l'autre main appuyée sur des livres, aurais-je donné une idée exacte de cet ouvrage réellement admirable ? Non, ce qu'il importe de faire ressortir c'est l'allure et la grande tenue de cette toile ; on n'y sent ni la préoccupation de la pose ni la recherche de l'effet ; dans l'harmonie générale très sobre, la tête se détache en clair, elle est construite avec une sûreté de main et une solidité qui lui donnent non seulement le relief, mais encore l'apparence de la vie.

Si l'on veut juger de la valeur de cette peinture, il faut, en la prenant comme terme de comparaison, promener ses regards sur l'interminable série des œuvres superposées dans les galeries : la plupart dès lors paraissent creuses, plates, sans soutien et sans profondeur. —

Mais, arrive-t-on devant le *Bon Samaritain*, de M. Aimé Morot, voilà qu'on se reprend à admirer encore, et de plus belle. On se trouve en présence d'un tempérament jeune, qui, maître de toutes les ressources de son art, nous a révélé, dans une composition heureusement conçue, des délicatesses charmantes de sentiment et d'harmonie. A ces

différents titres, le tableau de M. Aimé Morot, est peut-être le meilleur du Salon, et il me semble — s'il n'est pas téméraire de devancer le verdict du jury — tout désigné pour la médaille d'honneur (1). Le peintre nous emmène dans un site sauvage où des rocs arides, tachés de mousse, s'entassent les uns sur les autres et nous dérobent la vue du ciel. Assis sur un âne qui s'en va, le cou pendant, le blessé semble évanoui ; sa tête tombe sur son épaule ; son bras est passé sur le dos du bon Samaritain, qui, marchant à côté, le soutient de ses mains et se plie sur les genoux pour porter plus doucement son fardeau humain. La victime s'abandonne à son sauveur complètement, corps et âme ; elle n'a plus la force de soutenir et se laisse aller, incapable d'efforts. Ce corps, dépouillé de tous vêtements, inerte, exsangue, d'une complexion un peu frêle est épuisé par sa blessure ; sa carnation blanche que vient éclairer un jour frisant, fait contraste avec les colorations bronzées du Samaritain dont la peau halée par le grand air est durcie par les travaux rudes. Le visage de celui-ci manque un peu de pensées, peut-être ; mais, l'ex-

(1) M. Aimé Morot a obtenu, en effet, la médaille d'honneur à une majorité de 28 voix.

pression ici n'est pas dans les physionomies : elle se trouve, ce qui vaut mieux, dans les attitudes. Les effets de couleur offrent cette particularité, qu'ils sont à la fois puissants et délicats. Quant à l'exécution, elle est magistrale ; elle triomphe dans le rendu du torse d'une plénitude ample, dans le dessin des jambes arc-boutées et solides, aussi bien que dans les lignes souples et ployantes de ce corps qui retombe sans force. L'école de Rome, si décriée de nos jours par d'injustes partis pris, peut revendiquer avec fierté le succès de son ex-pensionnaire. Si c'est là une des premières éclosions d'un talent chez lequel la sève monte encore, que sera-ce quand il sera tout en fleurs? Les dons du présent sont plus beaux, quand ils contiennent les promesses de l'avenir. —

Le plaisir de louer que m'avait donné M. Aimé Morot, M. Gervex me le retire. Je m'empresse de déclarer tout d'abord que je ne saurais être suspect de partialité à l'égard de ce peintre ; je le dis sincèrement, il m'intéresse fort : d'ordinaire, je vais à lui parce que je suis attiré par sa manière très personnelle de sentir et d'exprimer. Somme toute, c'est un artiste, qu'il ne faut pas traiter légèrement. Il trouve souvent des harmonies délicates, et des colorations fines ; ses tons sont justes, et il excelle à rendre

leurs différentes valeurs. Ces qualités, qui faisaient pardonner une certaine vulgarité voulue dans le choix des types, sont malheureusement absentes dans le tableau que M. Gervex nous présente cette année : *Souvenir de la nuit du 4 décembre* 1851. La couleur générale est lourde, terne et sans accents, elle se noie dans des ombres d'une épaisseur de plomb. Il n'y a pas de plénitude dans les figures qui semblent vides ou creuses ; et le torse du petit enfant mort est d'une impression trop pénible. En voyant la manière dont on retire les vêtements qu'on fait glisser le long des jambes, un écrivain de l'école naturaliste ne manquerait pas d'éveiller la malencontreuse image d'un lapin dépouillé dont on retournerait la peau ; à coup sûr, la comparaison serait répugnante, mais il faut l'avouer, elle serait vraie. En outre, cette lampe qui brûle, n'éclaire pas la pièce, elle ne projette pas autour d'elle, ces rayons rougeâtres. Voilà pour la partie, en quelque sorte, physique de l'ouvrage. Quant à son expression morale, j'ai le droit d'être plus sévère encore. Je relis les admirables vers des *Châtiments*, et je me demande si cette peinture morne, tout empreinte d'une banalité triviale, a bien la prétention de représenter le drame qu'ils décrivent. On me dit qu'un des personnages figure

Victor Hugo. Que vient faire ici le grand poète? Ah! s'il n'avait vu que cette scène vulgaire dépourvue de sentiments et de pensées, il est certain qu'il n'eût pas été inspiré, et que sa muse serait restée muette. —

Voulez-vous, pour effacer vite toute impression fâcheuse, vous laisser aller au charme d'une poésie pénétrante? venez voir les toiles de M. Henner. La figure de la *Fontaine* est une sœur de ces nymphes blanches que l'artiste sait évoquer au milieu des bois sourds et mystérieux. Rien, plus que cette nudité féminine, ne ressemble à une fleur épanouie et toute belle. Elle regarde :

> Mourir sa forme blanche
> Dans l'eau pâle où descend le mystère du soir,

dit le poète Georges Lafenestre qui semble avoir décrit le tableau. Pour ma part, je ne sais où s'en vont les pensées de cet être immatériel qui n'appartient pas à la terre, mais je rêve devant les transparences immaculées de ces chairs nacrées et diaphanes. Le *Sommeil* m'enchante plus encore. Ce n'est qu'une tête vue de profil et qui repose dans ses cheveux dénoués; regardez comme elle dort bien! Les rougeurs du premier sommeil colorent ses joues de jeune fille. Les yeux sont fermés, mais toute idée funèbre est bien loin; une respira-

tion douce, fraîche et régulière s'échappe de la bouche entr'ouverte, dans laquelle descend une ombre délicate. Le modelé insaisissable a une finesse adorable. J'aime à me représenter comment a dû naître ce chef-d'œuvre exquis. M. Henner travaillait dans son atelier; voilà que le modèle est gagné par le sommeil, et laisse retomber sa tête en arrière dans un mouvement d'abandon. L'artiste considère quelque temps l'inflexion molle de l'attitude, puis, soudainement, et comme d'inspiration, il reprend ses pinceaux, et sur une toile blanche, il peint ce qui s'offre à lui, c'est-à-dire un visage endormi dans ses carnations rosées et dans sa tranquillité insouciante. Cette œuvre adorable conserve en elle toute l'émotion vivante encore que l'artiste a ressenti lors de son apparition première ! —

Il n'est pas facile, en vérité, de résumer une impression juste et vraie, sur le talent de M. Gustave Moreau, ou de la dégager des jugements de ceux qui le dénigrent, parce qu'ils ne le comprennent pas, et de ceux qui, en l'admirant, voudraient bien faire croire qu'ils le comprennent. M. Gustave Moreau nous force de le suivre dans un monde étrange, imaginaire, chimérique, où les personnages, qui le hantent, semblent ne devoir pas vivre de la vie vé-

ritable. Il a inventé toute une nature dans laquelle il fait passer ses créations ; et, cette nature nous apparaît, comme entrevue à travers les bizarreries d'un songe merveilleux. Emprunte-t-il un sujet à la mythologie ? Il a grand soin de ne pas faire appel aux types consacrés, il en compose de nouveaux ; il les met dans un milieu fantastique, il les drape de vêtements qu'on n'avait jamais vus, il les charge d'accessoires spécialement imaginés pour eux ; mieux encore, il ne se sert même pas des fleurs que la terre donne, il préfère celles que son cerveau fait éclore. On dirait qu'il ne veut pas que ses œuvres soient comprises du premier coup d'œil ; il conçoit un tableau comme on pose une énigme, il désire qu'on en trouve le mot. Cela étant, je vous jure qu'il faut un talent supérieur, pour envelopper si bien d'art cette excentricité, qu'elle ne choque pas, qu'elle étonne, et qu'elle intéresse.

Je n'ai pas l'ambition de décrire les toiles que M. Gustave Moreau envoie cette année, je cherche seulement à dire ce que j'y vois. Dans le tableau intitulé *Hélène*, on aperçoit l'épouse de Ménélas debout sur une muraille. Le haut de sa tête se détache sur un ciel assombri qui finit dans des lueurs rougeâtres. D'une main elle porte un long rameau terminé par une fleur, de l'autre elle retient les longs plis de

sa robe pailletée d'or. C'est moins une femme qu'une apparition immobile et droite comme une statue. En dessous du mur est un amoncellement d'hommes entassés et qui semblent morts. Je crois comprendre que ce sont les victimes de la guerre causée par cette beauté fatale. Notez que le sang n'apparaît nulle part, mais on y pense à la vue des draperies rouges qui en ont l'apparence et la couleur, et qui, dans la vague confusion des demi-teintes, font des taches sanglantes. Sous le nom de *Galathée*, la seconde toile nous montre une femme nue, étendue sans être ni couchée ni assise ; elle s'accoude comme dans le vide ; toute blanche, elle émerge de fleurs inconnues, impossibles à décrire, qui semblent poussées plutôt sur des plantes marines, et dont l'ensemble forme comme un ruissellement de pierres précieuses, d'améthystes, de saphirs, de rubis, de topazes et d'émeraudes. Dans le coin, à gauche, une tête de cyclope est là qui regarde avec ses trois yeux, dont un est planté au milieu du front ; le menton est soutenu par une main. Que dire davantage ? Faut-il analyser mon impression ? je n'ose pas : elle est trop complexe, et puis l'analyse pourrait la gâter. J'aurais peur de ne pouvoir me rendre compte du sentiment indéfini de charme qui flotte autour de

l'*Hélène* et de la *Galathée*. On s'approche, on regarde longtemps, on s'en va peut-être sans avoir compris, mais on est bien loin d'en vouloir à ce peintre magicien et visionnaire. —

Toutefois, je l'avoue, j'aime mieux qu'il n'y ait pas plusieurs œuvres semblables à l'Exposition, ces admirables rébus fatiguent un peu la tête... Aussi passe-t-on avec plaisir devant le *Divertissement champêtre au XVI^e siècle* que nous offre M. Toudouze, pour nous montrer de beaux costumes, des gens qu'on voit danser et jouer de la musique à l'ombre de grands arbres. Il y a dans l'harmonie des couleurs des notes vives et sonores, qui chantent comme des oiseaux gais. C'est une mélodie charmante qu'il est agréable à entendre. —

M. Jacquet nous donne, lui aussi, une fête pour les yeux. Je regrette que l'esprit ne puisse être de la partie. Cet artiste aime les colorations claires, les appareils étincelants, les mises en scène galantes, où le satin rit, où les blancs sont joyeux au milieu des roses, où les cassures des étoffes chatoyantes font de jolis effets... Dans le *Menuet*, l'or brille, les danseurs sont pleins de grâce, les attitudes ont une élégance parfaite. « C'est ravissant! » disent les dames qui se pressent pour regarder la toile. Est-ce là tout le succès que M. Jac-

quet ambitionne? Mais il a le droit de viser plus haut; il voudrait prendre Watteau pour modèle, il a raison d'aimer ce maître délicat, mais il pourrait le mieux comprendre. Si, après quelques hésitations, j'ai mentionné l'auteur du *Menuet* parmi les peintres émus, c'est en souvenir de ses œuvres passées et dans l'attente de ses œuvres à venir. —

Aime-t-on les contrastes? on sera satisfait d'aller de M. Jacquet à M. Hector Le Roux. Ce peintre a retrouvé et conservé la tenue du style antique, et, ce qui en est la qualité dominante, le charme dans la simplicité. Il a rallumé le feu sur l'autel de Vesta, et lui rend hommage en faisant revivre les prêtresses sacrées. A notre époque, où les émotions fortes sont de mode aussi bien que les harmonies violentes, j'aime à voir un artiste resté fidèle à l'institution la plus pure de l'ancienne Rome. On ne l'accusera pas de sacrifier au goût du jour; il n'a que faire d'ailleurs de l'attention des profanes, et ils sont nombreux les initiés qui, derrière lui, pénètrent dans le temple. La *Vestale endormie* nous représente une jeune fille qui, assise, les bras croisés sur sa poitrine, a cédé au sommeil près du foyer qui fume. Elle répand autour d'elle comme une atmosphère de virginale innocence. Quant à l'*Ecole des Vestales*, le titre même dit le

sujet. Une prêtresse, debout sur une sorte de trépied, se penche, le bras étendu au-dessus du feu sacré, et enseigne le secret du culte aux vierges rangées en cercle devant elle. Toutes ces figures blanches se fondent dans une harmonie claire. C'est ainsi que M. Hector Le Roux donne une forme à cette idée de grâce et de douceur antiques que nous portons en nous. Il se dégage de ces deux toiles un sentiment qui est le charme des délicats.

LES PEINTRES ÉMUS

III

C'est plaisir de parcourir les galeries à l'aventure, sans être astreint à étiqueter les tableaux pour les faire entrer, de gré ou de force, dans une catégorie. L'on s'arrête là où vous retient une pensée de critique ou d'éloge; il y a des jours où certaine peinture vous attire, on va droit à elle; il en est d'autres où le jugement se fait mal pour telles ou telles œuvres, on jy reviendra une autre fois; il ne faut pas forcer son impression. Oh! la pénible tâche que de s'enfermer dans une série et de n'en sortir que lorsqu'elle a été parcourue tout

entière ! Pour moi, je m'en vais recherchant les peintres émus et les peintres habiles ; or, je l'ai dit déjà, l'émotion se révèle et l'habileté se trahit comme spontanément ; en dehors de ce classement si simple, je me réjouis de n'avoir pas de plan défini à l'avance ; je n'ai pour guide que mon sentiment du jour ; je prends ainsi, je le sais bien, la route la plus longue, — comme Lafontaine quand il se rendait à l'Académie. Soyez sûrs, d'ailleurs qu'en fait d'art, le chemin le plus court est celui qu'on doit presque toujours éviter de préférence parce qu'il est le plus aride et le moins pittoresque.

Ceci dit, on comprendra pourquoi je n'ai pas parlé plus tôt, des *Dernières Rebelles*, de M. Benjamin Constant. Ce peintre semble avoir les yeux pleins de cette belle lumière de l'Orient, étincelante et éclatante. Sa toile de cette année est rayonnante de soleil ; *Par devant le sultan aux portes de la ville du Maroc, sont amenés morts ou vifs les principaux chefs des tribus révoltées.* L'effet général du tableau est en rapport avec le titre dont la solennité paraît de mise ici. Le sultan à cheval, enveloppé dans son burnous blanc et protégé par un grand parasol élevé au-dessus de lui, se tient à la tête de ses dignitaires et de ses officiers, au milieu desquels se dressent les drapeaux :

Devant le souverain, couchés sur le dos, à plat contre le sol, rangés en file, étroitement liés, gisent les cadavres, ou les corps respirant à peine des vaincus. Dans le fond se lève la muraille haute de la ville. Trois mots résument l'impression produite : c'est grand d'aspect.

De fait, l'œuvre semble d'une dimension supérieure à celle du cadre. La vérité et l'allure des types, le dramatique de la mise en scène, la clarté de la composition heureusement comprise, l'expression du faste comme un peu emphatique de ces attitudes orientales et enfin le rendu de l'universel flamboiement de lumière, sont les qualités dominantes qui assignent à ce tableau la première place parmi ceux qui sont déjà sortis de l'atelier de M. Benjamin Constant. Toutefois, il est une réflexion que me suggère un examen attentif, et je la livre comme elle m'est venue. Est-ce que les tons des harnais, du parasol et du drapeau, ne brillent pas d'un éclat un peu vif? Ne devraient-ils être plus fondus, et, comme absorbés dans le rayonnement de l'ensemble. Cette lumière qui enveloppe, dans son éblouissement, tout ce qui l'entoure doit-elle permettre à ces notes de conserver leur vigueur individuelle, et, leur tonalité particulière? Quoi qu'il en soit, c'est moins une

critique que je fais, qu'une question que je pose. —

Si j'avais eu l'imprudente prétention de faire un classement par ordre de mérite, aurais-je différé si longtemps à dire tout le charme que communique la peinture de M. Jules Breton? Celui-ci est un poète : ne croyez pas que j'emploie à plaisir une épithète métaphorique ; il a publié un volume de poésie ; et, le catalogue du Salon nous en donne quelques vers qui reproduisent le sujet de l'œuvre de cette année ; si bien, que l'on se demande en lisant le poète et en regardant l'œuvre du peintre, lequel des deux, inspire l'autre. Au reste, cela importe peu ; à coup sûr ils ont dû travailler ensemble, et la collaboration a été bonne et féconde. Le tableau *Le Soir*, respire le calme, la tranquillité, l'apaisement silencieux qui descend sur la nature aux heures mystérieuses où le soleil va disparaître derrière l'horizon. La demi-teinte grisâtre et délicate, qui baigne la toile à toute l'indécise harmonie du crépuscule. Dans cette plaine envahie lentement par l'ombre de la nuit, on distingue tout au loin, des sarcleuses à genoux qui travaillent ; sur le premier plan trois d'entre elles se reposent ; l'une est couchée et dort, l'autre se tient assise, au milieu une belle figure de paysanne debout, étire ses membres fatigués. Mais il faut

le dire? si les personnages animent le paysage, ils n'ajoutent rien, ce me semble à l'œuvre d'art elle-même : la séduction de celle-ci est dans cette poésie flottante qui se dégage de l'effet général, et qu'on ne peut analyser, parce qu'elle est l'expression d'une âme d'homme ému deux fois, comme peintre et comme poète. On a tout dit depuis longtemps sur M. Jules Breton dont le talent *lamartinien* est fait tout entier de sentiment. En 1865 voici ce qu'un éminent critique écrivait à son propos : « Il demeure dans un village à Courrières, son pays; il ne semble pas avoir d'autre ambition que de faire de la peinture selon son cœur. » Ce jugement porté il y a quinze ans, est vrai encore; rien n'est changé depuis; M. Jules Breton a toujours son cœur et ses pinceaux. —

Mes yeux s'arrêtent sur un portrait d'une distinction suprême et d'une saveur exquise dans son élégance vaporeuse. On dirait une apparition qui serait l'image fidèle d'une femme, mais qui n'aurait pas voulu prendre la réalité vivante de ses traits. Des demi-teintes d'une mystérieuse transparence caressent ce visage entrevu, comme à travers un rêve. La tête, qui se détache sur un fonds d'or éteint, est modelée par des ombres délicieusement bleues d'une teinte indéfinissable.

Cet artiste divinise la femme. Il transforme le type qu'il voit, en un être tout immatériel, tout idéal, et ses créations appartiennent à ce monde supérieur que seule la pensée peut atteindre. Peut-être trouve-t-on l'éloge exagéré? C'est que je n'ai pas encore dit le nom de l'auteur. On va tout comprendre : je suis devant une œuvre de M. Hébert. —

La belle chose qu'un beau portrait! Allons en voir encore, et pour ne pas diminuer notre plaisir, choisissons ceux de M. Jules Lefebvre. Le portrait de M^{me} de C. H. est un bijou ciselé par un maître. Quant à l'autre, qui nous montre le visage vu de profil de M. Pelpel, il se charge de prouver à ceux qui auraient pu en douter, combien le pinceau de M. Jules Lefebvre est capable, à son gré, de fermeté et de puissance. Le peintre charmant des nudités féminines a retracé avec une admirable vigueur les traits augustes de cette tête de centenaire, sillonnée de rides et couronnée de cheveux blancs. Le modelé des joues un peu tombantes, de la bouche, légèrement en retraite par suite de l'absence des dents, est inimitable de précision et d'accents. Je ne vante pas cette perfection de la ligne, cette correction de la forme, cette pureté de dessin, qui constituent les qualités naturelles de

M. Jules Lefebvre, qualités inhérentes à son talent. Nous avons là un morceau d'une allure grande et belle. —

M. Carolus Duran a également envoyé deux portraits, qui, comme toujours, sont des symphonies de couleur retentissantes. La sonorité est haute ; on s'en réjouit parce qu'on n'a pas à craindre qu'elle détonne. Mme G. P. debout, vêtue d'une robe de satin bleu, se détache sur un grand rideau de velours rouge très foncé, qui retombe derrière en larges plis. Elle regarde droit devant elle et appuie sa main sur une table. Cette main, je l'avoue, me trouble un peu, mais elle ne m'empêche pas d'admirer la puissance des reflets du satin luisant à la lumière et mettant néanmoins son éclat à l'unisson avec les richesses sourdes et comme concentrées du velours. A côté de cette harmonie bleue, voici une harmonie rouge. L'artiste, dans le portrait du jeune Louis B..., joue avec toutes les nuances de cette couleur, sans que ces tons francs ou entiers ne viennent nuire aux carnations fraîches et rosées de la figure d'enfant. En vérité, cette palette est d'une magnificence sans pareille. Qu'on le veuille ou non, il faut s'incliner devant son pouvoir souverain. On sent que M. Carolus Duran, en présence de la couleur, vibre, pour ainsi dire,

comme les cordes d'une lyre sous les doigts du musicien. —

Les noms que je viens de citer prouvent une fois de plus que, dans un portrait, aussi bien que dans n'importe quelle composition, le peintre peut se sentir ému. Cela n'est rien encore ; je prétends que la reproduction même d'un objet inanimé est capable de révéler du sentiment. Il y a de l'émotion dans *la Courge* de M. Vollon. On va sourire, peut-être ; je maintiens mon dire, car sous la main de cet artiste, ce que l'on nomme la nature morte devient la nature vivante. Cette courge merveilleuse, qui étale ses rondeurs dorées et chaudes de ton, a une expression autrement communicative que les amours de M. Perrault, ou que les nymphes de.... qui vous savez. On affirme que la nature est toujours bien supérieure à l'art ; ma foi ! je ne sais plus. Cette courge, en son cadre, m'appelle et m'attire à elle, et quand je rencontre de véritables cucurbitacées dans le plein air d'un potager je ne baisse même pas les yeux pour regarder. —

C'est un grand honneur pour M. Hippolyte C. Delanoy d'être cité après le maître ; mais il le mérite : *Le Cellier de Chardin* et *La Force prime le Droit* sont deux belles pages. —

J'éprouve un plaisir infini à voir les fleurs de

M. Jeannin ; personne comme celui-ci n'a rendu leur éclat mouillé et frais, ainsi que cet harmonieux papillottement de couleurs vives dont se compose un bouquet. Il ne procède pas par détails et n'analyse pas les parties une à une ; son pinceau fait éclore des floraisons tout entières dans un pêle-mêle charmant, dans une confusion folle et chatoyante. —

Les chrysanthèmes de M. Minet sont aussi absolument remarquables. —

La vue des fleurs me met en disposition de contempler un paysage. Voici *les Champs à Coubron*, de M. Ségé. Je pense depuis longtemps que cet artiste n'a pas dans la faveur du public la place que son grand talent lui assigne. Faut-il donc qu'il ne soit plus, pour qu'on lui rende justice ? Mais que lui manque-t-il ? La vérité des aspects, l'impression de la grande nature calme, la pureté de l'atmosphère illuminée de soleil, il a tout cela. Les premiers plans, comme dans les champs de Coubron, ont une netteté et une transparence admirables ; puis, les lointains se perdent dans une vapeur bleuâtre, molle, infinie et charmante. M. Ségé excelle dans ce qu'on pourrait appeler la poésie de l'éloignement : il aime à perdre ses horizons dans la lumière. Un de nos plus grands artistes me di-

sait un jour en me parlant de lui : « C'est un beau peintre. » Cette courte phrase est restée dans mon esprit, et j'y songe toujours. —

Y aurait-il vraiment des modes dans l'art ? Non, le mot est trop vilain et pourrait être pris en mauvaise part. Telle n'est pas notre intention. Disons seulement qu'il y a des manières de sentir et d'exprimer qui ont cours en certains moments, parce que des paysagistes d'un grand mérite les ont adoptées : je veux parler de MM. Damoye, Guillemot et Yon, qui tiennent la tête de la nouvelle école. A voir leurs toiles, ils semblent ne pas vouloir rester longtemps devant un paysage : ils ne cherchent à décrire de la nature que ce qu'elle donne dans sa première impression d'ensemble. Ce ne sont pas eux qui s'attardent à définir les roses d'un buisson, les agrès d'un bateau amarré à la rive, les différents plans d'un terrain couvert d'herbes : ils rendent l'idée de tout cela par des touches amples et larges ; leurs arbres ne font pas penser aux feuilles qui couvrent les branches par milliers ; on ne voit que des grandes masses de verdure épaisses et profondes. Leur exécution entraînante, et qui paraît sommaire, parce qu'elle est sobre de détails, ne procède que par grands partis. Ils arrivent ainsi à une réelle puissance d'aspect, à une sorte d'in-

tensité de vie végétative et exubérante dont l'effet vous gagne... Mais, leur nature manque de calme et de *reposé ;* on voudrait marcher et courir dans leurs paysages ; on rêve devant d'autres. —

Comme on rêve bien, par exemple, *Dans la campagne* où nous mène M. Lerolle ! Je ne sais comment décrire ce tableau ; il est tout entier dans la simplicité de cette plaine lointaine, qui semblerait vide si elle n'était comme remplie par le sentiment dont le peintre l'a baignée tout entière. Supposez un cadre ouvert sur la campagne : une jeune fille est là qui mène paître des moutons ; plus loin des arbres s'élèvent dont on ne voit ni les cîmes, ni le feuillage ; dans le fond s'étendent des prés jaunissants ; voilà tout. La figure, vue de profil, est d'une silhouette souple et naturelle, sans affectation de *réalité* ou d'élégance. Elle marche inconsciente devant elle, et sa pensée indécise se perd dans la contemplation de ce qui l'entoure. Mais, ce qui se soustrait à la description et à l'analyse, c'est cette plénitude de poésie qui s'exhale de la toile comme un parfum pénétrant. Où sont-ils les sceptiques qui nient le sentiment et l'émotion ? Je veux qu'ils fassent amende honorable devant ce tableau.

Puis je les mènerai voir le *Tobie* et l'*Ismaël* de M. Cazin. Il y a dans ces deux œuvres comme un

ressouvenir discret de la manière de M. Puvis de Chavannes. Ici cependant on sent des délicatesses plus grandes, car la visée est moins haute : ce n'est plus un poème complet, mais ce sont deux odes exquises. La composition est facile, presque naïve, et la manière dont Ismaël, au milieu de cette solitude, tient sa mère embrassée, touche et attendrit : aucun éclat, aucune note tranchante ne vient troubler la douceur de ces harmonies blondes. Plus on s'arrête devant ces toiles, plus on éprouve le désir de se laisser aller encore à en savourer le charme. La critique a parfois ses peines et ses labeurs, mais, on est bien heureux, par contre, d'éprouver de telles jouissances et de pouvoir le dire.

LES PEINTRES ÉMUS

IV

Si l'on pouvait conserver des doutes sur la valeur de ces termes, peinture d'histoire, peinture de genre, le tableau de M. Ulysse Butin, *un Ex-Voto*, semblerait choisi à merveille pour démontrer combien ils sont vagues et arbitraires. A ne considérer que le sujet, l'œuvre appartient à ce qu'on est convenu d'appeler le genre, mais son expression morale, la finesse de son harmonie, en un mot sa sincérité, lui assure le droit d'être traité mieux. On ne doit pas non plus la considérer comme une peinture d'histoire; où la classer dès lors? Il est plus sage de laisser là les subtibilités, et de ranger tout simplement cette toile parmi les

meilleures. M. Ulysse Butin consacre son talent, comme par le passé, à des scènes de marins, il aime et reproduit franchement le type de ceux-ci: corps robustes, membres lourds et forts, âmes vaillantes. Leurs visages à la barbe hérissée ont un aspect rude, mais leurs esprits naïfs sont accessibles aux pensées attendries. Les longues stations sur la mer inconstante, leurs solitudes entre l'océan et le ciel, la contemplation de l'infini, leur mettent au cœur ce besoin de piété, qui est une force. Voilà pourquoi ils s'en vont à l'église qui s'ouvre là-bas, toute étincelante de points d'or. La femme marche la première portant le petit bateau à voiles, image réduite de celui sur lequel ils ont bravé la tempête ; puis vient l'homme tenant de ses mains calleuses et grosses l'enfant dernier né ; il est suivi des compagnons de l'équipage ; le mousse a un bouquet de fleurs qu'il va joindre à l'offrande faite à la madone. Dans le fond, au bas de la côte, s'étend la mer, que rend grisâtre le reflet des nuages. Tout cela est vrai d'impression, et enveloppé d'espace ; les lointains et les premiers plans sont d'une excellente qualité de couleur ; quant au sentiment, il existe si bien qu'il est à lui seul tout l'intérêt de la scène. —

Le mérite de l'ouvrage vous inspire-t-il le désir

de connaître l'artiste; son portrait est au Salon; empressons-nous de le voir, car il est signé par M. Duez. C'est un portrait composé, presqu'un tableau. M. Duez a pu ainsi conserver les colorations délicates et charmantes qu'il sait trouver quand il travaille en plein air. M. Ulysse Butin n'a pas dû ressentir les fatigues de la pose; il est représenté sur son *pinchard*, avec son chevalet, en train de peindre lui-même devant le bord de la mer et d'après nature. On retrouve ici cette extrême sensibilité avec laquelle l'œil fin de M. Duez perçoit les valeurs, c'est-à-dire les rapports des tons entre eux. La tête du modèle, vue de profil, se détache en vigueur sur le fond gris-verdâtre des flots; Dans l'atmosphère qui les entoure, les carnations du visage prennent un accent foncé, très exactement observé et très franchement rendu. Le tricot qui enserre les bras et la poitrine a une intensité de noir profonde et puissante. Je ne parle pas des accessoires : tartan drapé sur les jambes, palette, etc., chaque chose est à son plan, dans l'effet qu'elle doit avoir, et tout concourt à faire de ce portrait une œuvre remarquable au plus haut degré, et, si complète, que je ne vois aucun de nos artistes capable — en se plaçant bien entendu au même point de vue que M. Duez,— de faire mieux

et peut-être aussi bien. Non, je ne pourrai jamais assez répéter combien je suis intéressé par cet art franc, sain et honnête, d'une vérité si simple et d'une simplicité si vraie. —

Me voici tout naturellement amené à parler d'une personnalité très connue, je ne dis pas célèbre, qui, malgré d'incontestables défauts, a eu le mérite à son insu, ce semble, d'exercer une influence sur notre jeune école ; l'influence n'a pas été mauvaise, puisque ses recherches et ses tâtonnements ont servi d'indications premières à MM. Duez, Bastien Lepage, Gervex, et à d'autres encore.

Il s'agit d'un peintre dont le bon public, à force de se moquer, ne prononce plus le nom qu'en ricanant. Allez dans un salon vous aviser, non pas de le vanter, mais de lui rendre la justice qui lui est due, et vous serez bien courageux si vous n'abandonnez pas la partie. Et cependant il vaut beaucoup mieux que cette réputation malheureuse ; car il n'est pas le premier venu ; il a, voyez-vous, un coup d'œil d'une sûreté étrange que n'ont pas la plupart de nos artistes à la mode ; et, il est, à l'état latent, plus artiste que beaucoup d'entre eux. Seulement, ah ! je l'avoue, il gaspille à plaisir ses qualités natives, il s'en sert mal, il se noie dans la vul-

garité; les excentricités qu'on lui reproche, il les exagère comme pour tenir tête à l'opinion, et puis, peut-être aussi, parce qu'il ne saurait pas se corriger. En donnant une aussi large part à la critique, on reconnaîtra, j'espère, que je suis sans parti pris. Faut-il maintenant prononcer ce nom qui sonne si mal? Je le fais sans peur. C'est M. Manet. « Quoi! « va-t-on s'écrier, rangez-vous Manet parmi les « peintres émus? ce n'est pas sérieux! vous voulez « faire prendre le change! » Non; si quand on a l'honneur de tenir une plume, on doit rester sincère, je ne me rétracte pas.

Il ne saurait être question ici ni de ses compositions que l'imprévu seul ordonne, ni de la pensée qui est absente, ni du sentiment moral auquel il n'a jamais été fait appel; M. Manet a l'impression incomplète et non distincte, je le veux bien, mais partiellement exacte, quelquefois, de cette vie physique qui est la nôtre, au milieu de laquelle nous nous remuons comme des taches qui passent sur d'autres taches immobiles. Il a le don de trouver des notes qui rendent les vibrations de couleur de cette nature, vue à un point de vue matériel. Ému il l'est, un peu comme Goya, un tout petit peu comme Vélasquez; notez surtout que je ne compare pas. Examinons maintenant son tableau de

cette année : *Chez le père Lathuile*. M. Manet a eu le soin d'ajouter pour les bourgeois ce sous-titre : *en plein air*. Qu'y voyons-nous ? Un homme et une femme assis à une table de restaurant : deux types communs ; les figures sont peintes à gros coups de pinceau qui semblent en révolte les uns contre les autres, les noirs des habits paraissent bleus, et les blancs sont sales : l'effet général est très criard, et autour de soi on entend des rires. Après cette première vue, reculez-vous jusqu'au fond de la salle et regardez en clignant des yeux. Les tons heurtés se fondent et pendant que les noirs reprennent leurs accents, les blancs deviennent transparents ; chaque chose est dans l'air et comme en relief, si bien qu'on a presque l'illusion de la réalité, et que, par le mur entr'ouvert, on croit apercevoir un coin de restaurant. Je signale un détail qui est bien particulier à la manière de M. Manet. Derrière la figure d'homme assis il y a un poteau peint en vert clair, comme on en voit dans les kiosques : la façon dont la tête s'en détache est incroyable de vérité ; les rapports de ton sont d'une justesse inimitable. « Un tableau, me réplique-t-on, « n'est pas fait pour être regardé à distance, le « peintre n'a pas pour mission unique de mettre en « valeurs des têtes et des poteaux verts. » Une telle

remarque est juste; mais, j'ai suivi le conseil de Rabelais, j'ai cassé l'os pour trouver la moelle; l'os n'est pas attrayant par lui-même, je vous assure néanmoins qu'il n'est pas creux.

M. Manet a exposé aussi un portrait sur lequel je n'insiste pas, je le trouve terne, froid et gris, sans plénitude et sans solidité.

Je relis ce que je viens d'écrire et je m'aperçois que je n'aurai contenté personne, ni le peintre lui-même, si ces lignes lui tombent sous les yeux, ni ses détracteurs acharnés, non plus que ses partisans. J'en serais mortifié si je n'étais satisfait d'avoir dit une bonne fois tout ce que je pense à ce propos. —

Allons maintenant rafraîchir nos yeux dans la verdure de quelques paysages : comme ils vont nous paraître riants et pleins de charme! A vrai dire, MM. Camille Bernier et Français n'ont pas besoin de cette opposition pour faire apprécier, le premier, son *Matin*, et le second, son *Soir*. Il y a dans le talent de ces deux artistes autant de différence que dans le choix de sujets adoptés par eux cette année.

L'un procède par la touche large, mais précise et vibrante, l'autre recherche les compositions à grandes lignes endormies dans des profondeurs

d'ombres bleuâtres. Ils se rencontrent tous deux sur le chemin réservé aux grands paysagistes, et ils y trouvent M. Busson; celui-ci dans l'*Abreuvoir du vieux pont du château de Lavardin* nous montre un rayon de soleil près de s'éteindre dans un ciel de plomb assombri par l'orage menaçant, et qui, avant de mourir, jette ses derniers éclats sur les arbres secoués par le vent. — M. Pelouse conserve toujours sa note distinguée et puissante avec ses *Premières feuilles*. Il nous mène dans la forêt à l'heure où chaque branche, dépourvue de feuilles encore, s'enlève en lignes nettes et vives dans la clarté mystérieuse du demi-jour. On voit loin dans ce paysage où, sans confusion, s'entrelacent les rameaux.

Un grand charme de poésie intense se dégage du tableau de M. Pointelin : *Soir de septembre*. La prairie, baignée d'ombre, s'argente peu à peu de vapeurs légères. — *La ville de Vezelay* assise sur la cime d'une colline verdoyante nous apparaît dans le tableau de M. Adolphe Guillon, toute enveloppée de brume; éclairée par derrière des lueurs du soleil couchant, elle s'enlève, en silhouette sombre, comme une évocation magique. — On regrette la suppression du prix de Rome pour la section du paysage, quand on regarde les *Côtes de Vil-*

lerville et la *Mer à Trouville,* de M. Albert Girard. Cet artiste est le dernier des paysagistes qui furent pensionnaires de la Villa-Médicis ; si cette institution devait nous donner des talents de semblable valeur, il faudrait se hâter de la rétablir. — Les toiles de M. Lapostolet sont si vraies d'impression qu'on semble voir par une fenêtre ouverte l'*Avantport de Dunkerque* et le *Port Louviers*. — M. Montenard a rêvé devant le site qu'il reproduit sous le titre d'*Un soir en Provence,* mais j'aime mieux encore *La côte de Saint-Waast-la-Hougue;* les taches roussâtres des varechs entassés au premier plan, les notes grises de la mer qui s'étend à perte de vue, jusqu'à ce qu'elle rejoigne l'horizon dans une ligne de lumière, les nuages légers et mouvants du ciel, tout cela est d'une bonne qualité de couleur.

Le même pays a inspiré à M. Auguste Flameng deux toiles d'une facture un peu rugueuse, mais d'un effet sobre et bien senti.

Trois artistes de premier ordre, MM. Van Marcke, Vuillefroy et Barillot, s'en vont conduisant des troupeaux de vaches par les prés verts. Le dernier se distingue par la clarté transparente et limpide de ses atmosphères, mais n'a-t-il pas un peu trop agrandi son cadre? — Heureusement pour nous,

M. Vayson retourne à ses moutons; ce n'est pas au figuré que je parle. On se souvient de la composition épique du dernier Salon : cette année, c'est une petite fille qui mène paître ses brebis à travers la montagne; la lumière vient jouer sur ses épaules et éclaire les toisons blanches. Cette œuvre d'un sentiment charmant, nous fait passer des paysages peuplés d'animaux aux paysages animés de figures. Dans ce genre, MM. Georges Laugée et Julien Dupré se présentent avec des tableaux qui révèlent deux personnalités originales et vraiment très intéressantes; chez eux le talent est une tradition de famille. Le premier est le fils, et le second le gendre de M. Laugée qui occupe une place importante dans notre art moderne, et qui nous a donné cette année deux ouvrages dignes de lui, le *Truand* et le *Serviteur des pauvres*. — M. Hagborg me semble avoir un peu exagéré ses qualités justement vantées l'an dernier; à force de chercher la clarté, il se monte jusqu'à un éclat *ferblanté* d'une dureté fâcheuse. — Par contre, M. Hugo Salmson conserve dans les *Batteurs d'œillettes en Picardie* ses colorations argentines, lumineuses et solides. — C'est dans un jardin et non plus dans la campagne que M. Georges Bertrand a fait le portrait de M*me* A..., représentée debout, au grand soleil,

et abritée par une ombrelle d'un rouge vif, dont le ton puissant fait une belle note. L'impression du plein air et de la lumière franche créant des ombres vigoureuses est rendue ici sans défaillance et avec une audace heureuse.

La veuve de M. Renouf est un tableau excellent. L'infortunée vêtue de longs vêtements de deuil se tient à genoux devant la tombe où repose l'être cher que lui a enlevé l'Océan impitoyable qui gronde derrière elle. A côté se tient l'orphelin : sa jeune pensée n'est pas absorbée par cette sombre idée de la mort; elle flotte distraite dans son regard enfantin. Le sentiment, qui est intense et enveloppe toute la toile, compense l'inexpérience de l'exécution trop large. Mais ce qui est au plus haut point point remarquable, c'est l'effet de cette mer lointaine reflétant les clartés blanches et étincelantes du ciel. Il y a là de quoi rendre envieux bien des paysagistes. —

Suspendons un moment notre course, que rend trop hâtive le désir de passer en revue nos plus grandes richesses, et faisons une halte devant *le Bataillon carré*, de M. Julien Le Blant. L'œuvre est étonnante d'entrain et de mouvement. Une troupe de chouans, coiffés du chapeau aux larges bords, chaussés de sabots, armés de piques ou de

faulx, s'élance pour se ruer sur le bataillon carré des soldats de la République qui, immobile comme une forteresse vivante, fait feu sur les assaillants. La fureur de la bataille est dans l'air; elle anime cette plaine tachetée par les flocons de fumée bleuâtre, qu'emplit l'odeur de la poudre, et dont il s'élève de grands cris. Comme ces gens-là se battent bien, corps et âme, sans merci! Quand ils vont s'aborder, la lutte sera acharnée et terrible. Telle est l'idée qui vous vient devant cette toile. M. Julien Le Blant s'est vu désigné de bonne heure à l'attention de l'opinion publique; jamais, ce me semble, il n'a mieux mérité que cette année la faveur dont il jouit auprès d'elle. Pour ma part, je lui sais un gré infini de ne pas suivre l'exemple de certains de nos peintres militaires, dont les tableaux sont des vignettes agrandies, et qui ne craignent pas de se compromettre avec le métier du photographe. —

La *Fumée d'ambre gris*, de M. Sargent, m'arrête encore le temps de dire, combien je trouve de délicatesse dans cette œuvre exquise. Devant un mur blanc, une figure orientale, debout dans les plis d'une robe immaculée, soulève, de ses bras maintenus à la hauteur de la tête, son large voile qu'elle tient étendu. Elle semble aspirer le parfum qui s'échappe du trépied fumant; mais les mots ne

peuvent rendre la transparence de l'ombre à travers laquelle on aperçoit le visage, et la finesse des tons clairs qui s'unissent dans une harmonie tranquille et douce. La gamme des blancs est parcourue avec un charme suprême. Le Salon de 1879 nous avait donné à voir un beau portrait de M. Carolus Duran, exécuté par M. Sargent; mais ce peintre ne nous avait pas encore fait les confidences de sa palette.

M. Ballavoine, pour voir la *Séance interrompue*, nous mène dans son atelier. Un modèle féminin, surpris dans la nudité de la pose, s'est précipitamment enveloppé d'un châle noir. Le coloris, un peu flou peut-être par endroits, est d'une jolie impression de fraîcheur. Le modelé, distingué, a de la grâce, et les carnations rosées émergent agréablement de la draperie foncée, qui vient contraster avec elles.

Ils sont déjà nombreux les ouvrages dont j'ai entretenu le lecteur. Mais, hélas! tôt ou tard il faut en venir à l'énumération, ces fourches caudine, par où doit passer le critique. Avant de m'accuser, que l'on considère l'épaisseur du Catalogue; je le feuillète, et mes regrets redoublent de ne pouvoir parler dignement des *Palanquins de Laghouat*, de M. Guillaumet, — du remarquable tableau de

M. Saulai, *Dante exilé*; — de *l'Atelier*, de M. Kuehl, œuvre charmante, d'une touche spirituelle et large; — des deux intéressants portraits de M. Barrias; — de ceux de M. Doucet; — des paysages étonnants de lumière et de précision de M. Picknell; — de la *Charlotte Corday*, de M. Aviat; — des marines de M. Robert Mols; — du *Relais de chiens* de M. Hermann-Léon; — du plafond de M. Tony Robert-Fleury, qu'il faudra apprécier dans sa place définitive. Je n'aurais eu garde d'oublier les compositions de M. Eug. Thirion, d'une si bonne tenue décorative; — non plus que celle de M. Maignan; — les jolies toiles de M. Philippe Rousseau; — le portrait de jeune fille, d'une note gracieuse et fraîche, dû à M. Raphaël Collin; — le tableau, très juste d'effet, de M. Bartlett; et enfin les paysages puissants de M. Harpignies.

Allons! le sort en est jeté! il me faut clore la liste des peintres *émus* qui ont pris part à l'Exposition de 1880, c'est-à-dire des peintres dont les œuvres éveillent avant tout des idées d'art, et qu'on quitte en emportant avec soi une pensée ou une impression. Je vais me rendre maintenant chez les *habiles*. On pense peut-être qu'ici va commencer la période difficile de ma tâche? Ma route est tracée, je m'y avance résolûment. Pourquoi

m'effrayerais-je, d'ailleurs? Les tableaux qui vont se proposer à nous sont de ceux qu'on examine comme on regarde des images, et vous verrez que, chemin faisant, nous pourrons en trouver de charmantes.

LES PEINTRES HABILES

I

Vous est-il jamais arrivé d'entendre un ténor dont la voix agréable attirait votre attention dès la première note, mais qui, le morceau terminé, vous laissait étonné de votre indifférence? Avez-vous écouté certains orateurs dont l'éloquence se déroulait en périodes brillantes, mais qui étaient impuissants à faire passer dans leur auditoire ces grands courants d'enthousiasme qui entraînent? Avez-vous regardé un tableau de M. Bouguereau en prenant mentalement part à l'action représentée, en éprouvant un sentiment quelconque? Sur ces trois points vos réponses sont négatives: savez-vous pourquoi? c'est qu'on avait appris pa-

tiemment l'air au chanteur, afin qu'il le répétât machinalement; c'est que l'orateur n'avait que l'habitude de la parole, et qu'il laissait aller sa faconde; c'est qu'enfin M. Bouguereau peint de pratique et que ses tableaux sont les différentes éditions d'une formule invariablement reproduite.

Je m'empresse, si l'on veut, de reconnaître que la formule n'est pas sans mérite, que l'artiste, du moins, en est l'inventeur, mais elle a tort de constituer à elle seule tout son talent, de ne changer jamais; je prends cette année, par exemple, la *Flagellation de N.-S. Jésus-Christ*, et *Jeune fille se défendant contre l'Amour*. Ces deux toiles ne diffèrent que par le sujet, elles se ressemblent tout à fait quant à l'exécution, au dessin et à la couleur. Dans l'une comme dans l'autre, le procédé triomphe; le pinceau, sûr de lui-même, correct, admirablement exercé, a distribué en parties égales les ressources de sa science et de son habileté. Oui, il faut le dire, les chairs nues de la nymphe lutinée par Cupidon, et le corps déshabillé du Christ paraissent d'une coloration identique. Les deux tableaux sont traités de même; ils sont venus au monde tous les deux sous la main de l'artiste sans que celui-ci y prît spécialement garde, et comme d'autres seraient venus. Cette palette, si

propre et si lisse, fournit des couleurs pour toute composition à volonté ; mais la fadeur, qui se supportait dans un sujet galant, devient intolérable lorsqu'il est question d'un drame poignant et terrible. Quoi ! c'est là une flagellation du Christ ? on prétend me montrer cette chose effrayante qui est le supplice d'un Dieu, et je n'aperçois que des acteurs d'opéra-comique qui lèvent en l'air leurs bras armés de verges, pour obéir au mot d'ordre donné, mais qui n'ont d'autre préoccupation que de faire remarquer combien ils sont élégants et jolis... Sur la scène où, immobiles, ils semblent *poser*, on pourrait tour à tour faire passer des Vénus souriantes et des nudités voluptueuses. Cette peinture molle, doucereuse, efféminée, donne comme des airs de boudoir charmant aux lieux où elle pénètre.

En vérité, ma franchise m'inspire des scrupules : j'ai affaire à un artiste dont la vie a été belle et consacrée par de grands honneurs ; il s'impose à la sincérité respectueuse de tout critique, et il est assuré de la mienne. Son style peut être discuté, sa valeur ne doit pas l'être ; si on accepte pour un instant le parti pris de sa manière, on sera amené à reconnaître que son crayon a parfois de l'allure. Ses formes manquent de caractère tou-

jours, elles se noient au milieu de tons fondants qui les énervent, mais par elles-mêmes elles sont d'une correction de lignes irréprochable. Dans la *Flagellation*, la figure de l'homme, au premier plan, qui, à genoux, lie des verges, est réellement d'un beau dessin et d'une excellente silhouette. Hélas! là s'arrêtent mes éloges; je ne puis cacher mon sentiment sur la façon dont a été conçu le personnage du Christ. Il est là, retenu par les poignets, la tête retombant en arrière; le corps s'abandonne comme une masse inerte et molle qui s'affaisse sous elle; les pieds ne portent plus, il semble qu'on ait brisé les os des jambes. Si l'on coupait les cordes, le supplicié s'abattrait sur le sol. Ce n'est pas au nom du dogme religieux que je m'élève ici : c'est, si l'on veut, au nom de la légende, non sacrée, mais consacrée, que je m'insurge. Quand on me parle du Christ à la colonne, je prétends voir, en contraste à la fureur brutale et ignoble des bourreaux, la force d'âme, la dignité suprême, l'énergie morale et la résignation presque sublime de celui qui, selon l'Évangile, a voulu souffrir et mourir pour racheter la perversité du monde. Cette loque humaine qui pend misérablement ne me représente pas un Dieu souffrant, et je m'étonne de trouver dans ce

tableau une atteinte portée à la tradition, une incroyable anomalie entre le sujet et sa représentation, en même temps qu'un contre-sens monstrueux. Il est des types auxquels on n'a pas le droit de toucher quand ils ont dix-huit cents ans d'existence. La conception de ce Christ est, comme on dit, d'un réalisme (le mot est bizarre, appliqué à M. Bouguereau) devant lequel eussent reculé peut-être les plus novateurs de nos peintres modernes.

Ainsi donc, je l'écris avec tristesse, les deux œuvres de cet artiste se soustraient, cette année, à mes éloges, et ce n'est pas ma faute si je n'ai pu trouver l'occasion de rendre hommage à ce vétéran qui, tout chargé de ses succès passés, n'abandonne pas la lutte et affronte le jugement d'un public qu'il doit accuser d'inconstance. —

Il est pénible, je vous assure, de paraître imiter l'âne de la fable qui donnait des coups de pied au lion affaibli. Je ne veux pas qu'on m'accuse d'agir de la sorte avec M. Cabanel. Mes confrères ont été sans pitié pour lui. On a dit que sa *Phèdre* était souffrante, non du mal d'amour, mais d'avoir trop mangé de confitures de rose, et que ses deux suivantes, ayant partagé ses excès, partageaient ses angoisses d'estomac.

Rien n'est plus facile que d'acheter la vérité au prix de la méchanceté et de l'esprit. L'incontestable notoriété du peintre, le souvenir de son grand talent, rendront légitime la réserve que je veux garder. Il est des personnes qui, pour combattre l'embonpoint menaçant ont recours à des moyens artificiels qui, en conservant leur beauté, altèrent l'éclat de leur physionomie ; je ne sais si c'est là le cas de Mme L. A..., dont M. Cabanel nous montre dans un portrait le visage souffreteux et diaphane, malgré tout, charmant encore, mais ce semble, à coup sûr, être le cas de la peinture du maître. Celle-ci, à force de distinction, devient lymphatique. Le corps étendu de cette Phèdre n'a plus ni os, ni articulations, ni muscles. On ne voit que des lignes élégantes enserrant des chairs alanguies. Est-ce bien l'amour qui a fait tous ces ravages extérieurs et physiques ? Nous sommes ici à un point de vue absolument opposé à celui où se place l'art nouveau épris surtout de la nature. Laissez-moi voir dans ce tableau, le désir très arrêté de M. Cabanel, de réagir entre le naturalisme envahissant qui se plaît aux corps vivants, florissants, exubérants de santé matérielle. Le peintre veut être délicat et il ne s'aperçoit pas qu'il évoque des spectres maladifs qui semblent

aussi loin de vivre qu'ils sont près de mourir. Cette année il prend comme sujet de ses compositions morbides un texte d'Euripide. Que le grand poète lui pardonne et nous ferons comme lui !

Se souvient-on de la *Balançoire*, que M. Cot exposa il y a quelques années? C'était un couple, qui, radieux de sa jeunesse se balançait enlacé dans la verdure d'un arbre. Nous les revoyons aujourd'hui, les deux amoureux surpris par l'orage; ils ont quitté la branche qui se prêtait à leurs ébats et les voilà qui courrent enlacés encore, et tenant au-dessus de leur tête un voile que le grand vent fait flotter. Les plis légers et transparents de la draperie blanche nous permettent de voir les grâces chastes et souples de ce corps de vierge. On regarde l'*Orage*, et, malgré ce titre sombre, on a du plaisir plein les yeux.

En dépit de ses recherches, de ses efforts et des colorations qu'il voudrait bien emprunter à Delacroix, M. Humbert n'est qu'un habile, rien qu'un habile. La *Salomé* le prouve. Que signifie cette grande femme nue assise sur une sorte de trône massif, élevé on ne sait pourquoi dans le feuillage? Ce n'est qu'un modèle qui a posé dans une attitude raide, et dans les mains de laquelle on a placé un bassin avec une tête. Tout ici sent la convention

et l'arrangement. Draperies, verdure, siège, les accessoires ne sont combinés que pour produire des taches qui s'accordent les unes avec les autres, et sans aucune préoccupation du sujet. En outre les tons des chairs sont plâtreux, lourds et d'un éclat faux. Quelle bizarre idée a eu le peintre de donner une forme circulaire à la partie supérieure du trône en pierre? La tête de la Salomé s'en détache comme sur un plateau.

Est-ce pour venger saint Jean-Baptiste, ou pour le consoler? —

Le mot *habileté* semble surtout inventé pour caractériser la peinture de M. Blaise Desgoffes. Les passants s'extasient devant ses natures mortes; ils estiment qu'on ne peut pousser plus loin le trompe-l'œil? Mais ces copies sont aux objets mêmes, ce que la photographie est à la nature. L'art reste aussi étranger à ces ouvrages de patience minutieuse qu'au procédé mécanique; et d'ailleurs, l'exactitude n'est pas vérité. Ces fruits, ces fleurs sont bien imités, en ce sens qu'on les reconnaît de suite et qu'on distingue leurs espèces au premier coup d'œil; mais, on n'a pas le désir de goûter les uns ou de respirer les autres. Ils sont bien propres, bien nets, excutés comme cette étoffe-ci, qui, elle-même par la manière dont elle est peinte, ne dif-

fère pas de cette coupe-là; la facture uniforme a une sécheresse aride. *Cette croix reliquaire du xiie siècle* est moderne, n'est-ce pas? L'objet d'art ancien serait d'un modelé plus franc et plus large, il aurait une belle patine d'or éteint, que n'a pas ce cuivre reluisant et tout neuf. Quant à ces fruits, je suis sûr qu'on pourrait les ciseler comme ce bénitier, à moins qu'ils ne soient pas en métal, mais en porcelaine. Non, il ne saurait être question de peinture ici, c'est tout au plus si nous avons devant les yeux un genre d'imagerie perfectionné. —

M. Worms, lui, est un peintre, et comme il connaît à merveille toutes les ressources de son métier ! Je n'ai pas besoin de vous dire dans quel pays se passe la scène intitulée : *Devant l'Alcade;* vous savez bien qu'il n'y a pas de tableau de M. Worms sans Espagnols. Quant au sujet même, il importe peu. Deux Andalouses, au cœur de flamme, se disputent un Don Juan quelconque, qui s'en remet d'avance au jugement du magistrat. Il ne faut voir là qu'un prétexte choisi par l'artiste, pour nous montrer, des attitudes spirituelles, des physionomies piquantes, des figures alertes et enjouées; dans cette toile, on trouve toutes ces choses et d'autres encore. M. Worms sait animer

une composition, il groupe ses petits personnages avec aisance et facilité, c'est un *metteur en scène* charmant... Mais il me vient la réflexion que voici : je pense aux prodigieux efforts d'imagination que devrait tenter le critique, qui voudrait tous les ans, sans se répéter, rendre compte des œuvres de ce peintre, et découvrir des aperçus nouveaux à propos de tableaux qui sont presque les mêmes. —

C'est surtout par la couleur que se recommande le talent de M. Adrien-Moreau. Cet artiste délicat aime à détacher d'un fond de verdure des beaux costumes de l'ancien temps, aux tons vibrants, et il a satisfait son goût et le nôtre dans *Le Centenaire* et dans *Une Halte*. L'aïeul fête sa centième année, et a convié à un repas ses enfants et ses petits-enfants. La table est dressée en plein air sous les grands arbres au travers desquels on aperçoit la porte monumentale du château; autour du vieillard, les invités s'empressent. Telle est, en deux mots, la description du premier tableau. Quant au second, nous y voyons un cavalier Louis XIII qui a mis pied à terre, et qui, assis près de sa belle dans le mystère du bois touffu, devise d'amour avec elle. Mais quoi que fassent ces beaux seigneurs et ces grandes dames, ils sont toujours charmants à voir dans

leurs costumes riches qui chatoient dans le feuillage comme des fleurs fraîches et vives au milieu d'un parterre. —

M. Lesrel fait d'autant plus valoir le goût fin de M. Adrien-Moreau, qu'il change en défauts ce qui était qualités chez ce dernier. Y a-t-il rien de plus contraire au goût d'un coloriste que cette émeute de notes éclatantes, en colère les unes contre les autres ? *La Fête du nouveau-né, naissance du Grand Condé*, est une sorte de broderie papillotante de toutes nuances, dans laquelle l'œil ébloui ne distingue plus ni lignes, ni formes, ni figures, mais un pêle-mêle criard dont sa sensibilité est blessée. Il semble qu'on morde dans un fruit vert très acide qui ferait grincer les dents. —

Dans l'intention de me reposer la vue, je prends place parmi la foule qui stationne et regarde les grands paysages de M. Gustave Doré. Je voudrais être gagné par l'admiration qui circule ; j'attends qu'elle s'éveille en moi. Peut-être ne suis-je pas au *point de vue?* Je me recule, je me place de côté, puis de face ; c'est en vain ; je rêve toujours au château magnifique qui, pour ses cheminées monumentales, aura de tels paravents, et je me dis : Voilà un artiste qui avait élevé jusqu'aux sommets les plus grands, l'art de l'illustration ; pourquoi

a-t-il quitté ces hauteurs, où il dominait en souverain ? —

. M. Dagnan-Bouveret obtient un légitime succès avec *Un Accident*. Il nous introduit dans l'intérieur d'une chaumière pour nous montrer un enfant de douze à quinze ans qui s'est fait une grande blessure à la main. Le chirurgien de la ville voisine applique un bandage au gamin, qui est d'une pâleur livide. Autour, parents et amis considèrent l'opération, avec cette attention naïve où il y a de l'hébêtement. J'oubliais de parler de la merveilleuse cuvette de sang posée à côté du docteur, et qui a une grande importance dans le tableau. Les types sont étudiés et trouvés avec une vérité réellement admirable. Ces gens-là sont bien chez eux, dans leur intérieur ; ils y vivent sans songer qu'on les regarde. Je ne fais point, en disant ceci, un éloge banal, car ce mérite n'est pas commun, et par ce côté M. Dagnan-Bouveret se rapproche des maîtres qu'on a appelés les Petits-Hollandais. L'exécution est d'une habileté à faire peur : regardez, par exemple, le pied nu et poussiéreux du petit blessé, qu'on aperçoit à travers la fente du sabot brisé, on ne pousse plus loin l'exactitude du détail... Mais je détourne les yeux de cette cuvette de sang noir qui m'impressionne. Notez encore

que la touche n'a ni mesquinerie ni sécheresse ; elle est large, au contraire, simple et franche. Les ombres et les demi-teintes de cette pièce rustique, comme enfumée, sont vraies et bien dans l'air; elles se sentent, pour ainsi dire, dans le trou de l'âtre, sous la table grossière et dans les coins obscurs de la pièce. Parmi tous ces détails, il y a comme un je ne sais quoi de sincère qui plaît infiniment ; et il y manque bien peu de choses, pour qu'on puisse découvrir du sentiment dans cette œuvre. Oh! pourquoi M. Dagnan-Bouveret n'est-il pas un peintre ému? Il le deviendra le jour où il fera la part moins large à cette habileté qui l'entraîne et met.... trop de sang dans la fameuse cuvette. *Un Accident* révèle un talent de premier ordre; mais je suis sûr qu'on peut attendre de cet artiste beaucoup mieux encore.

LES PEINTRES HABILES

VI

Pour être en disposition de juger un tableau à sa valeur, il faut rester en parfaite tranquillité d'esprit et ne pas être troublé par une impression étrangère à toute idée d'art. Or, au premier coup d'œil jeté sur la toile de M. Courtois, *Dante et Virgile aux enfers, cercle des traîtres à la patrie*, on éprouve une telle sensation de l'horrible à la vue de ces visages cadavéreux contractés et livides, qu'instinctivement on détourne la tête. Dès lors, toute faculté de critique est compromise. Il répugne ce supplicié, dont les épaules portent l'empreinte de doigts sanglants, et qui, le nez et les lèvres affreusement rougis, ronge une tête vivante, qu'il a entr'ouverte de ses dents, et qu'il tient en-

serrée dans ses mains convulsées. M. Courtois peut répondre qu'il n'a fait que fidèlement reproduire une scène du Dante; son tort me semble précisément de s'être fourvoyé dans le choix de son sujet : il est de ces effets que la poésie a seule le droit de tenter, parce qu'elle parle à l'imagination, qui les transforme à sa guise; la peinture, au contraire, s'adresse tout d'abord aux yeux, et elle ne doit pas les blesser outre mesure; chacun de nous peut interpréter dans son esprit les images conçues par le poète, mais l'artiste qui donne un corps à ces conceptions est tenu à une grande réserve, car la rêverie puissante et terrible devient une horrible réalité sous sa main. Dans le tableau de M. Courtois, je ne vois plus ni Dante ni Virgile, mon attention est trop exclusivement sollicitée par les plaies béantes de ce crâne déchiré. Il y a d'ailleurs un grand talent dans cette toile, mais il est dépensé en pure perte : les qualités disparaissent et il ne reste que le dégoût. —

M. Pasini, avec *les Cavaliers circassiens attendant leur chef*, conserve toujours cette habileté délicate qui paraît le charme de son talent; l'harmonie vibrante et fine a une distinction suprême, le soleil étincelle, créant sans dureté des petites ombres fortes qui modèlent heureusement les

chevaux, les soldats et les détails de l'architecture. Je touche ici un point à propos duquel j'ai envie de chercher querelle à M. Pasini. La perfection trop régulière devient monotone dans l'exécution de l'ensemble. Les ornements du monument byzantin, les sculptures des arcades, des portes et des colonnes sont rendus avec un soin minutieux. Les personnages ne sont pas plus en évidence que la décoration des parties hautes de l'édifice, qui pourraient être un peu sacrifiées pour donner plus de valeur aux premiers plans; mais quelle jolie palette et comme elle est bien celle d'un vrai peintre! —

Oh! je n'en dirais pas autant à propos de l'ouvrage de M. Loustaunau, *Le Loup dans la Bergerie*. Les acteurs de cette facétie sont en zinc découpé sur un fond de la même matière. Voulez-vous savoir le sujet de ce tableau, qui voudrait bien passer pour spirituel? Un type de mari confiant présente à sa femme, assise dans une sorte de serre, qui est la bergerie, un officier d'état-major que, non à tort, on suppose être le loup. Vous voyez d'ici les sourires prétentieux, les attitudes maniérées, les saluts d'une cérémonie affectée. Croit-on, par hasard, que la peinture ne soit faite que pour mettre en lumière de ces plaisanteries douteuses?

Elles ne sont pas à leur place ici, renvoyons-les au *Journal amusant* ou aux gazettes comiques. On a le droit de juger le peintre qui consacre son talent à ces choses-là, comme on jugerait un orateur qui, monté à la tribune, ne ferait que des calembours. —

Veut-on de l'esprit de bon aloi, on en trouvera dans *le Buste de Marat aux piliers des Halles*, de M. Georges Cain. Il est amusant de voir ces muscadins, qui, tout en se moquant, regardent du bout de leurs lorgnons le portrait de Marat, tandis que les admirateurs de ce héros du jour retroussent leurs manches et brandissent des gourdins. Je loue sans réserves la composition et la mise en scène très bien ordonnée; peut-être la forme a-t-elle à gagner encore, mais, somme toute, nous avons là un bon tableau qui signale son auteur. —

Je constate avec regret que M. Dupray ne fait pas, cette année, honneur à sa signature; il est louable de chercher à rendre l'instantanéité des mouvements; mais encore faut-il que les personnages restent d'aplomb; dans la toile exposée sous ce titre : *Le Cheval déferré*, ils semblent tous sur le point de tomber les uns sur les autres. De plus, les fonds ne sont pas à leurs plans et manquent de solidité. L'incertitude des lignes, l'aspect terreux

de la coloration générale, un certain désordre de facture, dénotent une précipitation trop grande dont une facilité dangereuse pourrait bien être la cause. M. Dupray se doit à lui-même de se montrer plus soucieux de son talent. —

Je me souviens avec plaisir des premiers tableaux de M. Jean Beraud. Celui-ci avait trouvé une jolie note, bien parisienne et bien vraie, il donnait à merveille l'idée de notre cité sillonnée de voitures, traversée de silhouettes mondaines, lestes et vives, tout cela se détachant dans la perspective un peu grise des rues, enserrées par les maisons hautes. Il rendait en artiste la physionomie du boulevard. Pourquoi s'use-t-il maintenant à vouloir exprimer l'inexprimable? Son *Bal public* éclairé par les globes que le gaz rend lumineux, nous montre encore par ci par là des types pris sur le vif; mais, ainsi qu'il en devait être, la couleur est d'un éclat cru et faux, les lumières papillottent, et les ombres dures n'ont pas de transparence. De grâce, que M. Béraud renonce à rendre les effets du soir, et les éclairages artificiels; la clarté du jour est plus belle surtout en peinture. —

Supposez un tableau qui figurerait un intérieur de maison de paysan ; placez sur le premier plan, un berceau rustique, un gros chou, puis une petite

fille, à cheveux blonds retenus par un ruban, et vêtue d'ailleurs comme de nos jours. Groupez trois personnages autour d'une table : l'un qui, à demi nu, vu de dos, élèverait les bras, l'autre, qui, vêtu à la turque, et d'un caractère de visage tout moderne, regarderait le troisième, debout, et la tête légèrement en arrière ; sur cette incroyable composition répandez assez de talent, pour qu'elle paraisse bizarre et non ridicule, et vous aurez *les pèlerins d'Emmaüs* de M. Mathey. Quel assemblage étrange ! et quel dédain de toute couleur locale ! Le pèlerin de gauche me fait penser à un sous-officier de cavalerie bien portant. Le Christ n'a aucun caractère ; et malgré tout, cette toile est bien loin d'être sans valeur, elle a une harmonie riche et puissante... Expliquez, comme vous pourrez, ces contradictions. —

Un coin d'atelier de M. Dantan est une peinture très habile. Le statuaire qui, monté sur un tréteau, sculpte le bas-relief placé devant lui, est très vrai de pose et d'attitude : il en est de même pour le modèle de femme nue, aux bras croisés, qui se penche pour juger des progrès du travail. Mais l'artiste a échoué, ce me semble, dans le rendu de ces clartés blanches que produisent, dans l'atelier du sculpteur, les marbres et les plâtres. De l'unité

de ces taches naît une confusion qui nuit à la perspective. La paroi du fond au lieu de reculer, paraît venir en avant. L'air ne circule pas derrière les personnages, et l'ensemble est plat. Il en résulte que M. Dantan n'a pas complètement réussi le petit tour de force qu'il voulait exécuter. —

M. Perret nous donne une seconde édition, moins heureuse à vrai dire, de son tableau de l'an passé. Sur la même route couverte de neige, ce n'est plus un prêtre qui passe, portant le viatique, ce sont des pompiers qui courent. A cela près, l'effet n'a pas été changé : la faute en est au latin qui dit : *Bis repetita placent.* —

Je signale une pathétique et excellente composition de M. Pille, *le Bois de la Saudraie*, ainsi que les deux toiles de M. Juglar, *l'Espion* et *un Fumeur*; la dernière surtout est une charmante chose, d'une touche large et franche, en même temps que d'une jolie couleur. Le *Soir d'été*, de M. van Beers, a sa place parmi les fantaisies humouristiques qu'a déjà trouvées cet homme d'esprit. Je regrette que les arbres de son paysage soient massés en coton vert ; mais il y a une robe rose d'un joli ton au milieu du feuillage. Je ne vois qu'un appareil théâtral dans *une Porte du Louvre le jour de la Saint-Barthélemy*, de M. Debat-Ponsan ; on se croit

à l'Ambigu au moment où la toile va se baisser sur le cinquième acte du drame. —

Pauvre Académie de France! si je ne l'aimais pas tant, comme je serais sévère, cette année, pour les ouvrages de ses pensionnaires! et comme on aurait beau jeu pour l'attaquer, si M. Aimé Morot n'était pas là pour la défendre, avec *le Bon Samaritain*, si justement admiré. MM. Besnard, Wencker, Chartran, fournissent, il faut le reconnaître, des armes aux adversaires du Prix de Rome. Leurs œuvres ont été déposées l'an dernier à l'École des Beaux-Arts, comme envois. Je les revois ici, dans ce grand milieu où se pèse la valeur individuelle et où la comparaison est facile. Hélas! elles font triste figure! M. Chartran se présente avec une étude : *Joueuse de mandore,* qui ne donne pas une idée suffisante de son talent. Le *Saül consultant la pythonisse*, de M. Wencker, est une erreur lourde, bien lourde : quelle est, au milieu de la composition, la raison d'être de ce personnage qui tourne le dos au spectateur? Ridiculement coiffé d'un bonnet de sorcier et accoutré d'une robe épaisse dont l'éclat tout blanc détonne, il choque à la fois le regard et le bon sens. Quant à M. Besnard, c'est un artiste bien doué qui a perdu la voie. Son *Épisode d'une invasion au V*e *siècle: après la défaite,*

révèle tout à la fois une imagination qui se tourmente, un vrai tempérament de peintre et une insouciance des lois de la composition. De sérieuses qualités y luttent avec de très grands défauts ; certaines parties semblent intéressantes, d'autres, à côté, sont lamentables. Le tableau ne se tient pas, comme on dit ; il n'y a ni ensemble, ni unité. Oh ! messieurs de la villa Médicis, je vous en prie, revenez-nous l'an prochain avec des œuvres dignes de l'estime où l'on vous tient. —

Il s'agit maintenant de nous entretenir de quelques-uns de ces peintres qui voudraient se faire une personnalité... avec celle des autres, et qui suivent pas à pas la route frayée par les élus du succès, afin de ramasser leurs couronnes. Je veux parler des imitateurs. Ils sont nombreux, comme toujours. Chaque artiste original peut mesurer l'importance de son triomphe à la rapidité avec laquelle surgissent les contrefacteurs. L'épreuve est infaillible. On se souvient, par exemple, de l'émotion produite par *les Foins*, et la *Ramasseuse de pommes de terre*, de M. Bastien Lepage ? Voici M. de Winter qui nous montre, *Dans les champs*, quelque chose qui ressemble à une paysanne abrutie et vulgairement triviale. Les colorations délicates, le relief des traits, le vivant de la physionomie,

et cette impression du plein air qui baignait la toile dans son ensemble, toutes ces qualités ont disparu; il ne reste que le côté matériel, facile à atteindre, et les dehors, visibles pour l'œil le moins exercé. L'exagération du réel remplace l'imitation de la nature; les nuances sont effacées, et les points saillants ont été grossis : c'est de cette façon que le caricaturiste fait son œuvre. —

Pour être sincère avec M. Emmanuel Dieudonné, je n'ai qu'à répéter ce que je viens de dire. Ce dernier, j'imagine, a dans l'âme une grande admiration pour M. Gervex. Ses rêves doivent être hantés par le fameux *Rolla*, qui, n'ayant pu trouver place au Salon, s'en fut, victime du respect dû à la moralité publique, se faire exhiber dans une salle d'exposition particulière. Le *Spectre de la rose*, de M. Dieudonné, représente une jeune fille couchée dans son lit, et qui, endormie, voit voltiger une rose dans ses rideaux blancs. Le corset dégrafé pend sur la chaise placée au chevet; mais nous ne voyons plus le chapeau d'homme insolent et brutal qui, dans le *Rolla*, annonçait impudemment la possession. C'est du Gervex mitigé, qui vise le boudoir et non plus l'alcôve. Par contre, je ne trouve plus ce tempérament de peintre si extraordinaire, ce sentiment si étonnant des colorations fines, qui

enveloppait dans les transparences du linge les lascives nudités du corps de Marion. Ici les blancheurs des draps sont épaisses et lourdes ; les valeurs des tons ne paraissent plus observées et se fondent dans une opacité blafarde et monotone. Décidément, l'imitation maladroite est une triste chose. —

Mais l'imitation adroite vaut-elle beaucoup mieux? je ne sais plus. M. Dawant s'est assimilé à ce point la manière de son maître, qu'il pourrait tromper plus d'un visiteur dans son premier coup d'œil. Le maître est M. Jean-Paul Laurens; je le nomme seulement pour ceux qui n'auraient pas vu l'*Henri IV d'Allemagne faisant amende honorable devant le pape Grégoire VII :* exécution, couleur, composition, jusqu'à la nature même du sujet, tout est emprunté à l'auteur du *Pape Formose*. Non, il n'est pas permis de se promener ainsi en public affublé des plumes du paon ; mais, à certains endroits, je reconnais bien le geai, quoi qu'il fasse ; M. Dawant, qui falsifie si bien l'écriture de M. Laurens, a laissé imprudemment échapper des fautes d'orthographe. Son Henri IV d'Allemagne a des bras si longs que, sans se baisser, il pourrait, debout, toucher la mule du souverain pontife. Quant à ses pieds, la place qu'ils occupent dans la toile est vraiment extraordinaire.

La *Résurrection d'un enfant par saint Benoît*, de M. Ravaut, serait un tableau bien intéressant, si l'an dernier, M. Duez n'avait obtenu un aussi grand et légitime succès avec son *Saint Cuthbert.* La tonalité des verts est excellente ; mais nous les avons déjà vus et admirés chez un autre. Quoi qu'il en soit, et en dépit de certaines défaillances, il y a du mérite dans cette composition. M. Ravaut me paraît de ceux qui peuvent et doivent s'affranchir. Pour faire les premiers pas, il s'est appuyé sur un bras ami ; il va maintenant marcher seul, et l'on verra bientôt de quelle manière sa personnalité s'est affirmée.

M. Buland, dans *l'Offrande à Dieu*, joue avec les blancs d'une assez agréable manière. Sa première communiante assise devant un autel improvisé, recouvert d'un drap éblouissant, me fait trop penser au portrait exquis exécuté dans la même gamme, il y a quelque temps, par M. Bastien Lepage. En outre, la délicatesse ici s'appelle subtilité ; l'harmonie est bien ménagée, mais elle semble artificielle : elle trahit la recherche de l'effet et n'a pas le charme du naturel. —

Je préfère arrêter ici ma course que de la continuer pour ne rencontrer sur ma route que des floraisons pâles. Je ne dirai rien de M. Pierre Ca-

banel, qui porte mal un grand nom ; et je suis trop peiné de l'inutilité des courageux et persévérants efforts de M. Le Houx pour m'y appesantir.

Croit-on que j'aie la prétention d'avoir rendu compte de tous les tableaux dignes d'attention? Nullement. Dans une exposition aussi riche en œuvres de toutes sortes, je n'ai pu choisir que des types et des exemples les plus significatifs de peintres émus et de peintres habiles. Il me reste maintenant à résumer des considérations générales, à livrer un aperçu sur l'état de notre art, et à prouver que l'affluence des exposants correspond à l'affluence des visiteurs, qu'elle n'est la faute de personne, qu'elle ne peut être considérée comme un mal, et qu'elle résulte du moment, de nos goûts, et de la situation actuelle de nos esprits.

CONCLUSION

Au Salon de peinture de 1880, trois mille huit cent quatre-vingt-quatorze tableaux auront trouvé place! Les réclamations, que ce chiffre a soulevées, durent encore et j'entends les échos répéter des doléances comme celles-ci : « L'Exposition de cette « année est une halle aux tableaux, ou une foire à « la peinture; le catalogue a l'épaisseur d'un alma- « nach Bottin; nous sommes envahis et débordés; « c'est une marée montante qui menace de nous « engloutir, les visites à travers les salles devien- « nent de véritables voyages au long cours! »

En vérité, rien ne me paraît plus étrange que ces lamentations. Quoi! Faut-il s'étonner si les récoltes sont abondantes, alors qu'on jette à profusion les semences. A l'heure actuelle, la question

de l'enseignement des beaux-arts, préoccupe un grand nombre d'esprits éminents; dans la plupart des écoles et des maisons d'intruction, l'étude du dessin est, ou va devenir obligatoire; on propose avec ardeur des réformes sur cette matière, chacun signale des progrès à accomplir; l'élan est tel que la moins importante des villes de province tient à honneur d'avoir un musée; et son entreprise ne rencontre que d'universelles approbations. Ainsi, de tous côtés, et par tous les moyens on cherche à développer encore ce goût pour l'art, déjà si répandu; on encourage les dispositions naissantes; or, on veut faire des peintres et l'on se plaint qu'il y ait trop de tableaux.

Qu'on y songe! il n'est au pouvoir de personne de refuser à un artiste la faculté de produire son œuvre à la lumière, sous prétexte qu'il y a affluence trop grande. Le droit d'exposition est un droit sacré, en priver l'artiste, c'est le réduire à l'impuissance.

Mais, va-t-on me répondre, ce n'est pas la quantité des toiles qui effraye; on est rebuté par la difficulté qu'on éprouve à séparer le bon grain de l'ivraie qui l'étouffe. Dans la multitude des ouvrages inutiles, de valeur nulle, et d'influence mauvaise, les yeux se fatiguent et le goût même risque de

s'altérer. Si les portes du Salon peuvent s'ouvrir toutes larges pour donner accès aux talents reconnus, elles doivent rester fermées devant les impuissants et les faibles. — Nous abordons ici un problème bien délicat : je veux néanmoins essayer d'en proposer une solution, elle sera radicale, je vous en avertis, mais j'ai la conviction qu'elle contient la vérité. Il est temps de faire cesser un abus et une injustice en abolissant le privilège qui permet à toute une série d'artistes d'échapper au contrôle du jury. Quel est donc ce brevet d'infaillibilité pour l'avenir, décerné à un peintre en considération de son passé? Examiné dans son principe, il semble illogique et anormal; le talent est comme la santé, sujet à des variations, à des accidents, à des interruptions longues ou brèves. Ici, je ne réédite pas plus un lieu commun que je n'émets un paradoxe, mais tout le monde conviendra avec moi, que parmi les tableaux dont l'absence serait à désirer, plusieurs ont précisément des *exempts* pour auteurs. On comprend dès lors l'embarras du jury. Peut-il, en toute conscience, frapper d'interdit certains ouvrages qui ne sont nullement inférieurs à d'autres que son verdict ne peut atteindre? Non, il ne le doit pas; c'est ainsi que jugeant par comparaison, il va être

entraîné à reculer bien loin les limites de sa complaisance ; supprimez la classe des exempts et il aura toute liberté et toute autorité pour être sévère, et repousser sans pitié les indignes.

Une telle extension de pouvoir ne saurait être à craindre, car il est un mérite qui distingue particulièrement notre temps, c'est celui d'une tolérance, sans parti pris, mieux encore d'un large libéralisme. Elles ne sont plus ces haines farouches qui créaient des sectes et allumaient la guerre entre les écoles rivales. Aujourd'hui l'esprit d'exclusion est mort, ou du moins, il agonise ; ne le pleurons pas, parce que si quelquefois il semblait la source d'enthousiasmes féconds, il était par lui-même fatal et stérile. A quelques exceptions près, il n'y a donc plus de talents ennemis, cherchons brièvement la cause de cet heureux apaisement.

Vers la première moitié de notre siècle, deux hommes se sont trouvés en présence, qui doués d'un génie égal, ont pu se regarder en face. Ingres et Delacroix personnifiaient deux idées absolument contraires : le second résumait des inspirations nouvelles que le premier devait réprouver au nom de la tradition dont il était le grand-prêtre. Il est arrivé que l'influence de ces deux maîtres s'est brisée l'une contre l'autre ; alors de leurs ruines

confondues, comme au temps de Deucalion, sont sortis des artistes qui, se souvenant de leur origine, ont mêlé en eux les principes contraires qui avaient présidé à leur naissance. Mais, la raison de l'éclectisme moderne n'est pas seulement dans cette fusion de doctrines, elle existe surtout dans cet empressement vers les choses de l'art qui n'a jamais été plus évident qu'à notre époque. Je ne parle pas bien entendu ici, de cette mode respectable d'ailleurs qui engage tous les banquiers à s'ériger en Mécènes, et, qui contraint, bon gré mal gré, tout homme de haute compagnie, à se composer une galerie, à la grande joie des marchands de tableaux, à la joie plus grande encore des experts commissionnés!... Mais en dehors de ce caprice qui passera comme tant d'autres, on peut constater dans l'ensemble du public, une sorte d'attention soutenue et de curiosité saine pour tout ce qui naît, pour tout ce qui se produit dans le domaine des Beaux-Arts. Les Salons de peinture sont envahis annuellement; les cercles se transforment en expositions. Y a-t-il à l'hôtel Drouot des ventes de toiles anciennes ou modernes, les salles peuvent à peine contenir les visiteurs. De tous côtés on convie le public à venir voir des tableaux, et partout il répond à l'appel.

Le temps n'est plus où de grands artistes méconnus avaient à souffrir des inimitiés systématiques; soyez sûr qu'un Théodore Rousseau ne verrait plus aujourd'hui son œuvre refusée par le jury. En effet, l'opinion peut avoir ses favoris, elle ne fait plus de victimes. Si elle témoigne un intérêt respectueux aux compositions sagement académiques de M. Cabanel, elle aime l'énergie forte des drames que représente M. Jean-Paul Laurens. Une petite toile de Meissonier l'arrête et le ravit; elle est charmée par la poésie du pinceau d'Henner, ce petit-fils du Corrège, cet arrière-neveu du Giorgione! Les superbes portraits de Bonnat, aussi vivants que la nature elle-même, l'impressionnent et s'imposent à son enthousiasme, cependant que l'élégance svelte des nudités féminines de M. Jules Lefèbre, le pénètre de plaisir. La voilà qui s'éprend de la brillante maestria de Carolus Duran, dont les beaux tons chantent comme des fanfares mélodieuses et sonores; ce qui ne l'empêche pas de s'avouer enchantée devant la pureté, devant la grâce douce et puissante des créations de Puvis de Chavannes, ce peintre qui est le poète de l'art décoratif contemporain.

Autrefois on blâmait sans pitié, toute tentative d'insurrection contre la tradition régnante : au-

jourd'hui l'opinion prédisposée comme à son insu, en faveur de tout effort révélant une jeunesse de talent, suit avec sympathie l'élan pris à travers une voie ouverte. Veut-on se convaincre de cet état de choses? Qu'on se souvienne de l'accueil fait aux chefs de la nouvelle école. MM. Duez, Bastien Lepage, Roll et même M. Gervex. Cette école a un programme nouveau, mais simple et nettement défini : il consiste à rechercher avec sincérité les effets de la nature d'ordinaire maladroitement imitée, plutôt qu'interprétée dans son sens vrai et exact. Au lieu de la considérer comme une source de renseignements précieux, mais non indispensables, il s'agit d'en faire le point de départ, ainsi que le but final de toute aspiration artistique et l'âme même de la peinture. Les personnages d'un tableau doivent être représentés non comme un groupe isolé et placé dans une atmosphère de convention, mais comme l'inséparable partie de ce grand tout qui est la nature. L'imagination conservera ses droits pour l'invention du sujet et l'ordonnance de la composition, mais elle devra se démettre de toute influence quand l'artiste en viendra à la distribution de la lumière, portant à l'étude de la coloration de l'ensemble. Celui-ci recherchera avec amour le ton juste, dédaignant

de provoquer le charme, grâce à d'artificielles combinaisons de couleur. Son œil exercé, détaillant toutes les finesses, surprendra les demi-teintes discrètes et la puissance réelle de chaque ombre insensiblement dégradée. Son pinceau enfin, respectueux des valeurs à l'aide desquelles toutes les couleurs peuvent s'unir, n'hésitera pas devant un contraste, et ne prétendra plus corriger la nature elle-même dans sa réalité visible.

J'ai prononcé le mot *réalité*, j'entends l'écho répéter avec effroi, *réalisme*. Soit. Je veux m'expliquer sur la portée de ces mots barbares, qui ont cours en ce moment, que les uns jettent comme des insultes, que les autres prononcent avec emphase. Si jamais expressions ont été détournées de leur sens primitif, certes ce sont bien celles-là. Considérées dans leur acception propre, elles ne peuvent effrayer personne, ni être revendiquées par le parti pris d'une école. L'étude du *réel*, cet objet même du réalisme, ne semble-t-elle pas toute simple et d'ordre purement logique? Quant au naturalisme qui est le système de ceux qui voient les principes premiers de l'art dans la nature même, on ne peut vraiment le redouter : la nature est si belle! Qui donc doit-on accuser

de la mauvaise réputation de ces mots? Ceux-là précisément qui les ont employés à tort.

Peintres, qui tour à tour et au gré de votre fantaisie, vous vous intitulez réalistes, naturalistes, impressionnistes et même indépendants, je suis disposé en toute sincérité à célébrer vos conquêtes, le jour où vous entrerez dans le pur domaine de l'art. Au milieu de la confusion, bruyante à dessein peut-être, de vos notes discordantes, je cherche toujours à entendre une note juste : de très bonne foi, je me réjouis quand je parviens à la saisir, mais je n'ai jamais entendu de mélodie complète. Ne vous plaignez pas de l'opinion publique, elle s'intéresse à vos recherches, et sa curiosité n'est pas excitée seulement par vos appels que je ne veux pas qualifier de réclames; le fait même de votre existence, et le montant des recettes faites à la porte du local, où vous accrochez les toiles couvertes par vous — attestent une fois de plus son éclectisme; car, dans le public qui se presse à vos exhibitions, il n'y pas que des gens qui ont envie de se divertir. Vous vous dites impressionnistes? Je le veux bien, l'idée me plaît; mais de grâce, donnez-nous parfois l'impression du beau; communiquez-nous la sensation par les yeux de ces choses si charmantes, dans leur

vérité, et qui sont une matinée de printemps, une soirée d'été, une femme qui passe dans un lointain ensoleillé. Estimant que tous les artistes présents et passés sont des esclaves, vous vous proclamez indépendants : voilà une tentative noble, malgré tout. Mais pourquoi, si vous rompez avec l'école, vous enfermer dans une coterie? Vous, les braves émancipés de l'Académie, je vous vois, à mon grand regret, accepter une tyrannie monstrueuse, la tyrannie du laid, car sans elle, pas de salut! Ceux qui n'ont pas sacrifié au dieu de la laideur ne peuvent pénétrer dans le temple : triste temple, hélas! à la porte duquel les invités laissent, en guise d'offrandes, la parcelle du charme que leur talent pouvait avoir!

Ces malheureux fourvoyés qui prétendent comprendre la nature parce qu'ils préfèrent la chenille aux papillons et le fumier aux fleurs, disent qu'ils donnent une idée exacte de l'homme, parce qu'ils brossent sur la toile des habits noirs et des chapeaux à haute forme, et croient représenter la femme telle qu'elle est, quand ils tracent une silhouette qui semble celle d'une courtisane de ruisseau. A force de les voir et de les entendre, et en présence de ce goût malsain pour les trivialités basses qui envahit notre peinture

et notre littérature, il est des esprits qui s'effraient et s'en vont annonçant la mort de l'art. Qu'on se rassure : et d'abord l'art ne meurt pas; puis il n'a rien à faire avec les tentatives vulgaires de ces peintres dits indépendants. Le champ dans lequel ceux-ci se meuvent et s'agitent est rigoureusement fermé; quand ils auront exploré le domaine de l'aberration, ils seront condamnés à des redites monotones. Il leur est interdit de s'élever; laissons-les dans les bas-fonds, leurs domaines.

Au-dessus d'eux, bien au-dessus, il y a les peintres de cette école qu'on pourrait appeler école du plein air, parce que ce nom met en évidence ses tendances principales. Sous leurs influences, l'art est en train de se rajeunir par la recherche fidèle de la réalité des tons et des formes, par l'étude acharnée, persistante et surtout sincère de la nature. Ainsi commence une phase nouvelle; née comme les précédentes, de l'incessante évolution des choses elle passera, de même que les autres ont passé. Et puis, je vous le prédis en vérité, il se produira une réaction qui est plus ou moins proche de nous, mais qui viendra. Je suis convaincu — j'emploie les barbarismes à la mode — qu'au triomphe du naturalisme va succéder la revanche du spiritualisme. Ce sera l'heure des

poésies intenses et des rêveries entrevues. Après avoir contemplé la nature avec ses yeux, on voudra de nouveau la regarder à travers les transparences et les mirages d'une imagination hantée d'idéal. Quant à nous critiques, gardiens du sérail merveilleux, nous continuerons à admirer les beautés qui passent, sans nous mêler à la querelle des sultans. Et l'art continuera sa marche éternelle parmi les transformations et les métamorphoses, tant qu'il y aura des âmes dans le monde, et des artistes pour s'adresser à elles!

SOMMAIRE

Préface. — Bas-relief du Louvre. Légende de Minerve et de Prométhée ; Minerve est l'émotion, Prométhée l'habileté. Nouvelle division en peintres émus et en peintres habiles. Pag. 1 à 5

PEINTRES ÉMUS.

§ 1ᵉʳ. M. Puvis de Chavannes ; sentiment exquis de ses compositions, simplicité de la conception grandiose et naïve, caractère de ce talent supérieur. — M. Cormon, le *Caïn*. Puissance de l'effet rendu et inspiré par Victor Hugo. — La *Jeanne d'Arc* de M. Bastien Le Page. Comment cet artiste comprend la nature. — M. Roll. Son dédain du joli et de la composition. Pag. 6 à 18

§ 2. — M. Bonnat est un sculpteur en peinture. Solidité de ses formes. Le *Job*, le *Portrait de M. Grévy*, effet produit sur les autres peintres par comparaison. — Le *Bon Samaritain* de M. A. Morot, son exécution toute puissante, sentiment de l'harmonie et de la couleur.

— M. Gervex, ses qualités naturelles et ordinaires, il n'y a pas fait appel cette année. — Poésie du pinceau de M. Henner. Toujours des nymphes blanches dans des bois sourds, on ne s'en lasse pas. — Impression générale du talent de M. Gustave Moreau. Peintre magicien et visionnaire. — Le *Divertissement champêtre* de M. Toudouze. — M. Jacquet peut mieux que d'être le peintre des dames. — M. Hector Le Roux a retrouvé la simplicité de la note antique. Ses vestales. Pag. 19 à 31

§ 3. — M. Benjamin Constant est un orientaliste. — Poésie lamartinienne de M. Jules Breton. — Dans ses portraits M. Hébert idéalise la vérité de ses modèles. — M. Jules Lefebvre. — Puissance de la palette de M. Carolus Duran. — Il y a de l'émotion dans la *Courge* de M. Vollon. — MM. Delanoy, Jeannin et Minet. — Charme particulier du talent de M. Ségé. — Différence de la manière dont il interprète la nature avec celle de MM. Damoye, Guillemet et Yon. — Sentiment de placidité tranquille dans le tableau de M. Lerolle. — Harmonies blondes de M. Cazin Pag. 20 à 44

§ 4. M. Ulysse Butin, vérité de ses types de marins. — Sincérité de l'impression de plein air rendue dans les tableaux de M. Duez. — Personnalité de M. Manet, il vaut mieux que sa réputation ; son influence sur l'école ; justesse de son coup d'œil, ses parti pris et son ignorance. — Quelques paysagistes : MM. Camille Bernier, Français, Busson, Pelouse, Pointelin, A. Guillon, Albert Girard, Lapostolet, Monténard, Aug. Flameng. — Paysages animés de MM. Van Marcke, Vuillefroy,

Barillot, Vayson. — MM. Georges Laugée, Julien Dupré, Laugée, Hagborg, Hugo, Salmson. — Bon portrait de M. Georges Bertrand. — M. Renouf. — M. Julien le Blant est plus artiste que la plupart de nos peintres militaires. — M. Sargent. — M. Ballavoine. — MM. Guillaumet, Sautai, Kuehl, Barrias, Doucet, Picknell, Aviat, Robert Mols, Tony Robert-Fleury, Hermann Léon, Thirion, Ph. Rousseau, R. Collin, Bartlett, Harpignies. Pag. 45 à 58

PEINTRES HABILES.

§ 1. Les formules de M. Bouguereau. — Les distinctions lymphatiques de M. Cabanel. — M. Cot. — Peinture conventionnelle de M. Humbert. — M. Worms est un metteur en scène. — M. Adrien Moreau et M Lesrel — Pourquoi M. Gustave Doré fait-il de la peinture? — M. Dagnan-Bouveret doit devenir un peintre ému. Pag. 59 à 71

§ 2. La sensation de l'horrible gêne pour juger le tableau de M. G. Courtois. — Délicatesse de M. Casini, — M. Loustaunau et les gazettes comiques. — M. Georges Cain. — M. Dupray. — Le talent de M. Jean Béraud et ses recherches de l'impossibilité. — M. Mathey. — M. Dantan. — M. Aimé Perret, *bis repetita placent*. — MM. Pille, Victor Juglar, Van Beers, Débat Pousan. — L'académie de France à Rome et MM. Besnard, Wencker et Chartran. — Les imitateurs : MM. de Winter, Emmanuel Dieudonné. — M. Dawant est un

contrefacteur de M. Jean-Paul Laurens. — M. Ravaut. — M. Buland. — MM. Pierre Cabanel et Lehoux. Pag. 75 à 87

CONCLUSION.

On se plaint à tort du nombre des ouvrages exposés. — Moyen d'écarter les toiles inutiles. — Éclectisme particulier à notre époque. — Nouvelle école du plein air. — Vide du programme des peintres soi-disant impressionnistes, réalistes et indépendants. — Réaction certaine vers le spiritualisme et l'idéalisme. Pag. 88 à 100

www.ingramcontent.com/pod-product-compliance
Lightning Source LLC
Chambersburg PA
CBHW071407220526
45469CB00004B/1188